IEDA × COLOR × LAYOUT
好設計,會說話

好設計的
6步創作流程
□

設計師的
6大必備工具
□

設計元素的
4堂解剖課
□

前 言

設計無處不在，它可能存在於我們隨手拿起的一枝筆、一本書，或是手中的一個咖啡杯、十字路口的交通標誌……，設計與我們的生活息息相關。

設計的本質是向公眾傳遞資訊。設計不是高冷、晦澀難懂的，它也可以親切、接地氣，有愛的設計會讓你欲罷不能！

本書設計風格簡潔輕鬆、圖例直觀豐富，是一本針對各行業設計初學者和愛好者的入門教程。

主要內容如下：

PART1 梳理了完整的設計流程，讓初學者瞭解一個設計如何從構思開始，一步步變成讓人驚豔的好設計。

PART2 透過六種設計「工具」，將晦澀難懂的設計理論變成輕鬆的小案例，每一個對開頁都是一個小知識點，讓讀者在翻閱中不知不覺已經瞭解了設計的本質。

PART3 深入解析了文字、色彩、圖片和圖表這四部份最關鍵的設計入門知識點，使初學者用一本書就能明白設計入門的訣竅。

書中的每一個細節都可以讓讀者體會到設計的魅力，相信我：你離好的設計作品只有一本書的距離！希望本書能夠給熱愛設計的人提供有效的幫助，讓大家在設計道路上更進一步！

紅糖美學

CONTENTS

目錄

PART 3

設計元素解剖課

STEP

1

從「無」到「有」的設計構思

本書開篇將以「飲品宣傳」為設計主題展開講解。下面提供了一張素材圖片，先試著構思一下應該如何設計。

圖片做背景裝飾？

文字與圖片相結合？

活潑的斜構圖？

圖片去背後整齊排列？

當你嘗試畫草圖時有沒有感覺難以下筆？因為左頁案例只給出了一張素材圖片，宣傳目的、載體、目標族群、設計風格等資訊都沒有提及。在沒有條件約束的情況下，設計就失去了方向。

雖然都需要邏輯支撐，但設計和做數學題不一樣，設計的答案並不是唯一的，相同的結構使用不同的表現手法就能夠呈現無數種方案。簡單來說，一個好的設計需要同時滿足客戶需求與視覺美感。

下一頁我們就以「飲品宣傳」為主題，根據不同的需求著手設計，看看案例之間會有什麼差異。

設計前的資訊分析

想傳達給誰
用戶族群

想傳達什麼資訊
產品賣點

年齡和性別

老年　　　　中年　　　　兒童

喜愛程度

感興趣　　　不關心

生活品質

生活講究　　生活忙碌

消費群體

年輕人

飲品用料

環境優雅

種類繁多

CASE

A	十分喜愛喝飲料的人	飲品的成分原料
B	追求精緻生活的人	美麗的店鋪環境
C	結伴逛街的年輕人	豐富的飲品種類

為什麼要傳達

宣傳目標

健康的生活

絕佳的體驗

多樣的選擇

在什麼時間、地點傳達

消費場所

KTV 唱歌

配餐甜品

下午茶

電影院

體育運動

社交聚會

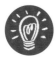

CASE A 的宣傳重點在於對原材料的展示，從而表現出健康、天然的產品形象，並且要滿足喜歡在用餐時加點的顧客，因此需要增進食慾的設計。

消極的配色

配色上使用了大量黑色，給人低沉、消極的感覺。

資訊層次混亂

字體大小、粗細的設計太平均，看不出重點。

圖片素材不統一

產品照片的背景風格不統一，整個版面顯得混亂。

文字編排凌亂

文字分別採用了左、中、右三種對齊方式，版面缺乏秩序，影響美觀。

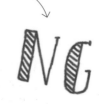

GOOD!

明快的配色

明快的黃色搭配淡綠色，
給人清爽、美味的印象。

大面積的產品展示

產品展示面積儘量放大，
清楚地傳達產品情況。

清晰的瀏覽順序

依照分類由上至下瀏覽，
能清楚地掌握版面資訊。

統一的圖片風格

對不同背景的圖片統一採
取去背的處理方式，減少
干擾。

 左右頁兩個案例對比來看，右頁的案例顯然更符合宣傳要點。明快的色彩增
進食慾，透過圖片直觀地展示原料，整體版面也更加協調統一，這樣的設計
無疑具有較好的宣傳效果。

CASE B 的宣傳重點在於對店鋪環境的展示,要表現出優雅、舒適、高級的店鋪形象,提升客人的消費體驗感。

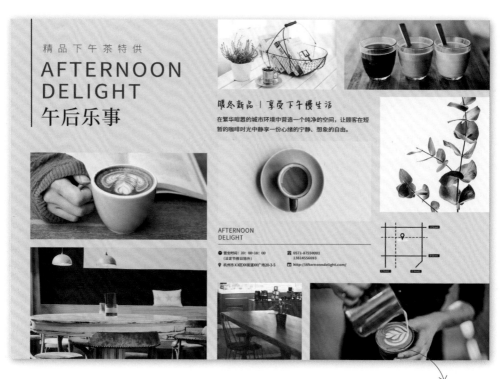

[**文字內容被截斷**]

廣告中的文字資訊被圖片截斷,因此很難閱讀。

[**圖片編排凌亂**]

圖片尺寸各不相同,也沒有對齊,顯得十分凌亂。

[**宣傳內容偏差**]

版面中的大部分圖片內容與店鋪環境無關,沒有達到宣傳的主要目的。

[**背景與圖片不協調**]

在淺灰色的背景下,有的圖片融合在一起,有的則對比強烈,使版面失衡。

GOOD!

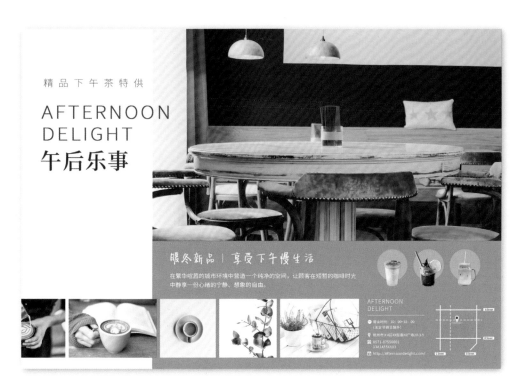

留白製造空間感

左側留白突出了標題，增加了主圖的空間延伸感，給人高級、優雅的印象。

圖片內容主次分明

放大了主要圖片，其餘小圖也統一了高度，宣傳重點一目了然。

背景色協調版面

背景使用的藍色在標題和圖片中都出現了，使版面在色彩上更加協調統一。

 兩個案例對比來看，右頁的案例顯然更符合宣傳要點。大圖直觀展示優雅、高級的店鋪環境，適當地留白提升品質。透過該案例可以感受到圖片主次關係和留白對於資訊傳遞的重要性。

CASE C 豐富的飲品種類

CASE C 的宣傳重點在於展示豐富的飲品種類，主要針對於結伴逛街的年輕人，因此在設計上要達到滿足不同人群需求的目的。

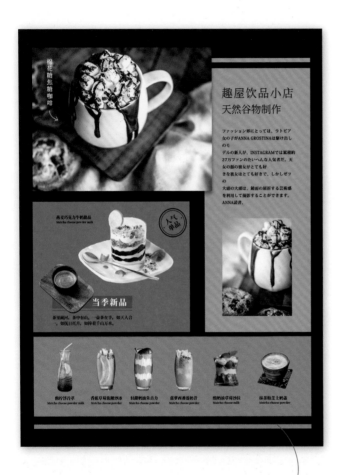

主標題不夠突出

主標題的字體太細，色彩與尺寸也不突出，存在感較弱。

配色缺乏質感

較多的用色雖然給予人豐富、飽滿的印象，但品質也下降了。

字體顏色影響閱讀

背景顏色較濃重，字體使用黑色導致明暗對比弱，降低了文字可讀性。

區塊間距不統一

不均勻的間距使區塊間的關係混亂，並且影響視覺美感。

標題的裝飾感增強

透過組合圖形和橫縱編排文字增強標題的裝飾感，提高了標題的吸引程度。

圖片印象強烈

將主圖放大至整個海報的三分之二，三邊做出血處理，增強了視覺衝擊力。

配色溫暖素雅

底色選擇深的棕黑色，讓人聯想到咖啡溫暖醇厚的口感。

文字用色易於辨識

棕黑色的底色搭配白色文字，而主圖的白色部分則疊加黑色文字，內容清晰易讀。

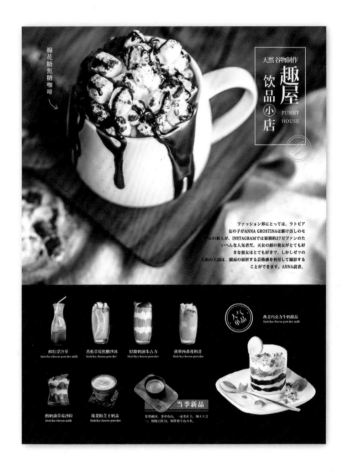

 左右頁兩個案例都表達出了「飲品種類豐富」這一特點，但左頁案例缺少質感，重點不明確，右頁案例則鬆弛有度，更具吸引力。綜合評價，右頁的案例更勝一籌。

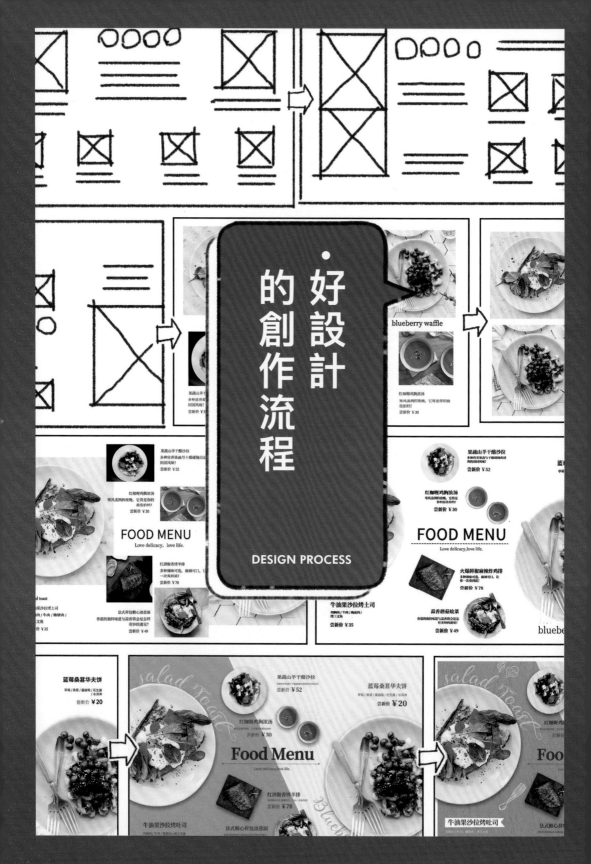

好設計
的創作流程

DESIGN PROCESS

左頁展示了一個案例從草圖構思到完成作品的變化過程。可以看到作品最初經歷多個方案的抉擇，而中期會出現反覆的修改。設計過程並不是從頭到尾暢通無阻的，但按照從整體到細節的流程可以盡可能地提高設計效率。下面將以某餐廳的新品菜單設計為例示範創作流程。

1 梳理資訊之間的關係

2 確定風格方向

3 設計結構框架

4 選擇個性字體

5 適當增減畫面元素

6 提高細節完成度

梳理資訊之間的關係

在開始設計之前就整理好可能用到的資訊，理清資訊間的關係，可以提前規劃好設計的流程與進度。

圖形梳理

圖形梳理不需要特別複雜的操作，只需確認資訊之間的結構關係就可以。例如在內容的處理上是統一平等對待，還是著重突出某個資訊？這些問題在設計初期就應該考慮清楚。

如果A～F為並列關係，採用同樣的處理方式。

設計內容需要展示兩個主打菜色和四個經常菜色，採用並列的對比關係能更準確地表達資訊。

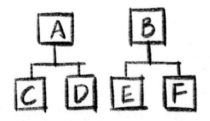

如果A、B與其他為從屬關係，例如資訊A下包含了資訊C、D，可以用結構圖對A和B進行更詳細的說明。

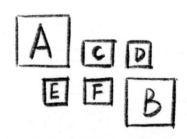

A、B與其他項目為並列的對比關係，透過不同大小來表現，可以用來突出作品中的重點內容。

結構草圖

水平對稱的版式結構。編排整齊、清晰，軸對稱的形式給人莊重、權威的印象。

分區式的版式結構。分為主打菜色和經常菜色兩個區塊，資訊分類上更直觀，方便顧客快速篩選。

自由的版式結構。經常菜色交錯編排，主打菜色分別置於兩邊，版面效果更加活潑輕鬆。

STEP 2 確定風格方向

整理好資訊層次後，接下來可以從表現風格和版式風格上明確大致的設計方向。設計是從整體到局部的逐漸細化的過程，確定設計方向可以避免後期大幅度地修改。

表現風格？

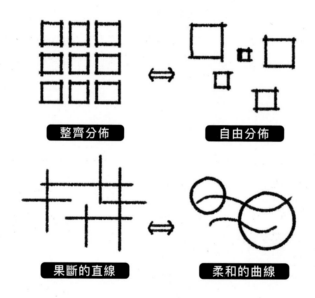

整齊分佈 ⇔ 自由分佈

果斷的直線 ⇔ 柔和的曲線

採用自由靈活的版式編排！
柔和的曲線打造親切感！
淡化、偏暖的色調可以讓食物看起來更加可口！

版式風格？

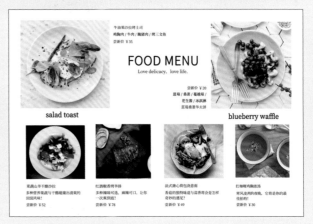

整齊但過於刻板

該版式雖然很整齊，但用在本案例中卻過於刻板，很難
營造親切感。這樣的版式更適用於商務會談、醫療器械
的展示等。

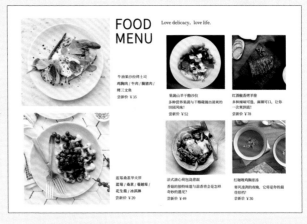

直觀卻太呆板

該版式讓資訊分類更加直觀，但用在需要表現特色的餐
廳菜單上就顯得很拘謹了。這樣的版式往往更適合圖表
展示、資料整理等。

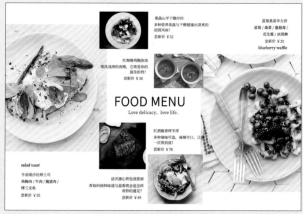

編排自由，輕鬆活潑！

採用較為自由的版式，錯落有致、氛圍輕鬆，兩邊圖片
採用出血處理，增強了視覺衝擊力。

選出最合適的！

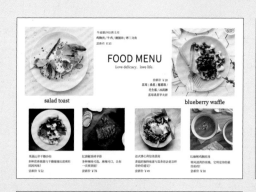

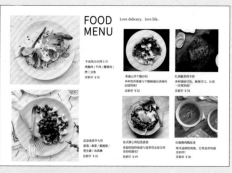

GOOD!

自由、輕鬆、
具有吸引力！

蓝莓桑葚华夫饼

蓝莓／桑葚／蔓越莓／
花生酱／冰淇淋
尝新价 ￥20
blueberry waffle

FOOD MENU
Love delicacy, love life.

果蔬山羊干酪沙拉

多种营养果蔬与干酪碰撞出清爽的
田园风味！
尝新价 ￥52

红酒椒香烤羊排

多种辣味可选，麻辣可口，让你
一次爽到底！
尝新价 ￥78

红咖喱鸡胸浓汤

塞风凌冽的夜晚，它将是你的
最佳拍档！
尝新价 ￥30

法式糖心荷包浇意面

香菇的独特味道与蒜香将会是怎样
奇妙的遇见？
尝新价 ￥49

salad toast

牛油果沙拉烤土司

鸡胸肉／牛肉／腌猪肉／
烤三文鱼
尝新价 ￥35

設計結構框架

其實設計和畫畫是一樣的，從畫面構圖或是人物結構入手，先繪製大概的形態，再逐步細化。如果一開始就急於表達有趣的某個細節，注意力就容易限制在局部，不能俯瞰全域。所以在設計時，要先確定結構框架再填充細節，讓畫面內容清晰、視覺平衡、一目了然。

圖片去背處理

將俯拍的料理圖片以容器為範圍做去背處理。與有背景的矩形圖片相比，這樣的手法能更加凸顯美食本身，並且充滿親切感。

去掉背景

標題編排在橫豎軸相交位置

版式結構中，橫豎軸相交的位置是版面的重心所在，將主題資訊放置在此處，使版面在視覺上更加協調、平衡。

突出主題

調整字級大小，突出資訊層級

將重點資訊放大，次要資訊縮小，透過大小對比凸顯明確的層次關係。資訊間適當的留白也可以達到突出資訊的作用。

強調層級

blueberry waffle

蓝莓桑葚华夫饼
蓝莓 / 桑葚 / 蔓越莓 / 花生酱 / 冰淇淋

尝新价 ￥20

FOOD MENU

Love delicacy, love life.

果蔬山羊干酪沙拉
多种营养果蔬与干酪碰撞出清爽的田园风味!

尝新价 ￥52

红咖喱鸡胸浓汤
寒风凛冽的夜晚, 它将是你的最佳拍档!

尝新价 ￥30

红酒椒香烤羊排
多种辣味可选, 麻辣可口, 让你一次爽到底!

尝新价 ￥78

法式糖心荷包浇意面
香菇特制时鲜酱汁与香菇会是怎样的惊喜呢?

尝新价 ￥49

salad toast

牛油果沙拉烤土司
鸡胸肉 / 牛肉 / 腌猪肉 / 烤文三鱼肉

尝新价 ￥35

STEP 4 選擇個性字體

在文字方面，不同的字體搭配會形成不同風格，進而影響設計的整體效果。同時，為了準確地向消費者傳遞產品資訊，還要考慮可讀性。文字的可讀性要大於裝飾性，好的設計更要兩者兼顧。

選擇適合的字體

英文標題採用的是手寫字體，展現出優雅的書寫風格。中文則採用粗細不同的黑體字，屬於較普通的現代字體，文字排列的表現性較強。

個性定位

將字體進行圖形化處理

將文字拱形彎曲，使文字與料理的容器邊緣更貼合，在傳達資訊的同時又達到了裝飾的作用，增強了版面的活躍氣氛。

突出氛圍

字體加粗

如果需要加強資訊的層級關係，除了放大文字，還可以加粗字體。字體粗細對比明顯，才能更好地突出資訊。

突出重點

文字與底色的明暗差異

黑白兩色的明暗差異最大，所以白底黑字的辨識度最高，可以透過調整字體與底色的明暗差異來控制資訊的強弱，引導閱讀。

訊息聚焦

蓝莓桑葚华夫饼

蓝莓/桑葚/蔓越莓/花生酱
/冰淇淋

尝新价 ￥20

Blueberry Waffle

果蔬山羊干酪沙拉

多种营养果蔬与干酪碰撞出清
爽的田园风味！

尝新价 ￥52

红咖喱鸡胸浓汤

寒风凛冽的夜晚，它将是
你的最佳拍档！

尝新价 ￥30

Food Menu

Love delicacy, love life.

红酒椒香烤羊排

多种辣味可选，麻辣可口，让
你一次爽到底！

尝新价 ￥78

法式潘心荷包烧意面

香菇的独特味道与蕃将会是怎
样奇妙的遇见？

尝新价 ￥49

牛油果沙拉烤吐司

鸡胸肉/牛肉/腌猪肉
/烤三文鱼

尝新价 ￥35

Salad Toast

STEP 5 適當增減畫面元素

在一個好的設計作品裡，每一個元素都不應該是多餘的，我們要思考這個設計細節是否達到了適當的作用。如果元素重複、產生了干擾，應當刪減，如果元素缺失或者力度不夠，應當增加。

➕ 健康、引起食慾的配色

通常食物在紅黃色系、暖色調氛圍下給人美味、充滿食慾的感覺，再結合料理的顏色，確定橙黃色、棕色和米黃色的搭配。

氛圍引導

➕ 圖片增加陰影，更具立體感

為去背圖片加上陰影，使其展現較強的實物感。注意陰影方向要考慮照片實際的光影條件，這樣才能自然、逼真、不違和。

產品描繪

➖ 減少文字編排的行數

縮小料理的說明文字，將其從之前的兩行字整理為一行，使資訊更加直觀，版式更簡潔。細小的文字還可以達到線條裝飾的作用。

提高
閱讀效率

➖ 將字體改為宋體

比起黑體字，宋體中文纖細輕巧，英文進行襯線裝飾，更適合案例中的產品。減少過多的字體可以讓作品風格更統一。

提高字體
統一性

蓝莓桑葚华夫饼
蓝莓/桑葚/蔓越莓/花生酱/冰淇淋
尝新价 ¥ 20

Food Menu

Love delicacy,love life.

果蔬山羊干酪沙拉
多种营养果蔬与干酪搭配出清新的田园风味！
尝新价 ¥ 52

红咖喱鸡胸浓汤
零风湿浓润的浓汤，它将是你的最佳伯乐！
尝新价 ¥ 30

红酒椒香烤羊排
多种辣味可选，麻辣可口，让你一次爽到底！
尝新价 ¥ 78

法式溏心荷包浇意面
香菇的独特味道与番茄会是怎样奇妙的遇见？
尝新价 ¥ 49

牛油果沙拉烤吐司
鸡胸肉/牛肉/腌猪肉/烤三文鱼
尝新价 ¥ 35

STEP 6 提高細節完成度

此時整個設計已經基本完成，只需要再豐富一下細節，提升設計的品質，達到從整體到局部的美觀性。另外，考慮到設計的氛圍需要，可以讓版面更加歡快、熱鬧一些。

疊加紙質紋理

在底圖上疊加紙質的紋理，這樣的細節設計可以使人聯想到柔軟的觸感，製造天然、親切、健康的印象。

增強質感

菜名加標籤裝飾

之前的文字形式比較單調平庸，為兩個主打菜色加上標籤後，資訊的主次關係更加明確，版面也更具層次感。

強調個性

加入手繪插圖

在留白較多的位置點綴幾個蔬菜的手繪插畫，可以增加圖版率，營造熱鬧歡快的氣氛，使版面更具動感。

增添
熱鬧氛圍

白框使版面更加真實

自由的編排使白色的邊框增強了設計的整體感，將邊框放置在出血圖片的下方，製造「出框」效果，更具視覺衝擊力。

增強
衝擊力

Food Menu

Love delicacy,love life.

蓝莓桑葚华夫饼
尝新价 ￥20

蓝莓/桑葚/蔓越莓/花生酱/冰淇淋

果蔬山羊干酪沙拉
尝新价 ￥52

多种莓果果蔬与羊干酪搭配出清爽的田园风味！

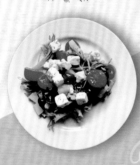

红咖喱鸡胸浓汤
尝新价 ￥30

果风没别的浓领，它绝是你的最佳陪伴！

红酒椒香烤羊排
尝新价 ￥78

多种辣味与浓浓的奶酪完美融合

法式溏心荷包浇意面
尝新价 ￥49

香菇的鲜味与溏心荷包蛋奇妙的碰撞

牛油果沙拉烤吐司
尝新价 ￥35

鸡肉肉/牛肉/脆培根/烤三文鱼

PART

TOOLS

·

設計師必不可少的
六個工具

如何讓畫面
內容有重點？

蹺蹺板

在設計時經常會出現作品中想要傳達的訊息量與可以傳達的訊息量不對等的情況。如果資訊過多就會變得繁雜，讓人看不下去；而訊息量過少，作品則易顯單薄，無法完整地表達設計目的？因此需要從資訊中找出重點，使版面內容詳略得當。

流程概覽

如果把創作的過程看作是坐蹺蹺板，那麼在設計中做好資訊間的平衡就非常重要了，通常應該在有一個明確的流程之後再開始著手創作。

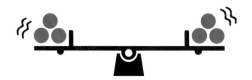

STEP 1 整理需要傳達的資訊

開始之前應該瞭解設計的需求，整理出想要傳達的資訊。

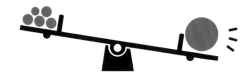

STEP 2 決定哪一個更重要

為了更直觀地表達效果，不能將所有資訊都呈現給大家，這時可以把它們放在蹺蹺板上，然後決定優先順序。

重要的	表現形式	次要的
大	量體	小
醒目	顏色	淡化
粗	粗細	細
多	數量	少
強	強度	弱
……	……	……

STEP 3 強調重點，營造亮點

根據設計的需求突出強調重點，弱化其他次要資訊。左側表格中列舉了一些常用的表現形式，可以透過對比襯托營造視覺亮點。

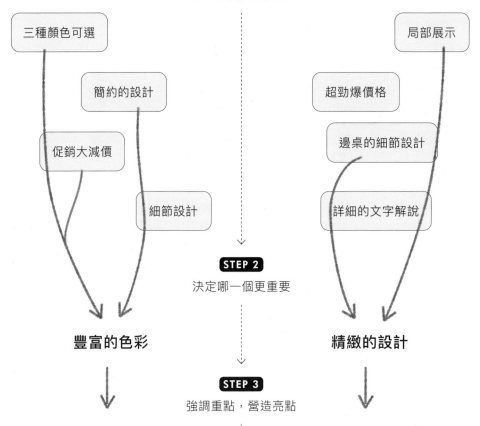

STEP 1
整理要傳達的資訊

三種顏色可選

局部展示

簡約的設計

超勁爆價格

促銷大減價

邊桌的細節設計

細節設計

詳細的文字解說

STEP 2
決定哪一個更重要

豐富的色彩

精緻的設計

STEP 3
強調重點，營造亮點

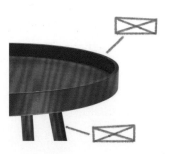

提供更豐富的色彩以供選擇。將不同色彩的邊桌按照透視關係配置，增強空間感，使版面更加直觀、生動。

放大圖片，展示邊桌的細節設計，並且添加引線對其進行解釋說明。

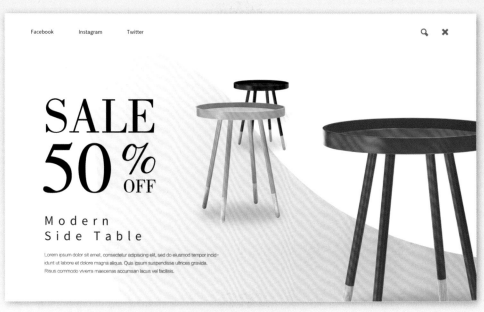

三種不同色彩可選

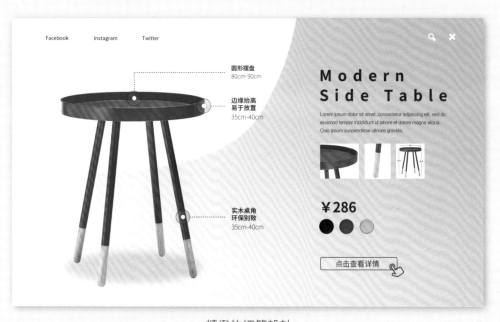

精緻的細節設計

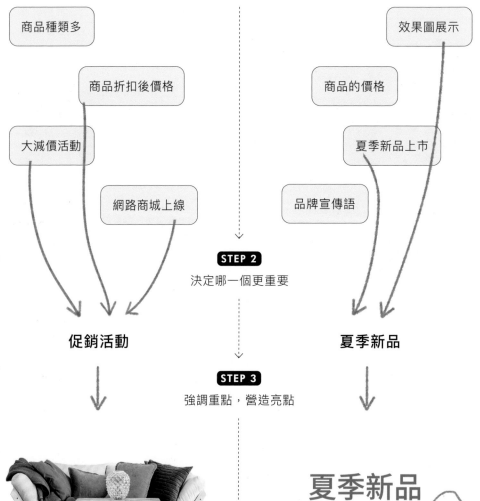

STEP 1

整理要傳達的資訊

商品種類多

效果圖展示

商品折扣後價格

商品的價格

大減價活動

夏季新品上市

網路商城上線

品牌宣傳語

STEP 2

決定哪一個更重要

促銷活動

夏季新品

STEP 3

強調重點，營造亮點

¥~~3200~~
¥1720

夏季新品
夏季新品 **!**

直觀展示商品和促銷價格，並將字體加粗
加大，或透過顏色差異來突出資訊。

給文字添加底色，在強調文字資訊的同時
還可以增強版面的視覺吸引力。

促銷活動的優惠力道很大

色彩鮮豔、充滿活力的夏季新品

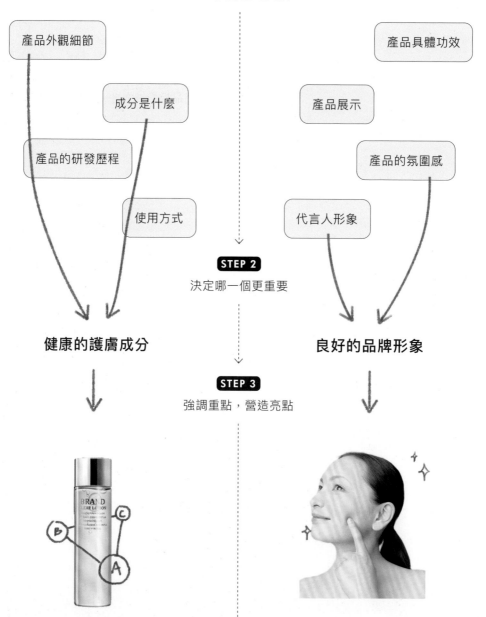

STEP 1
整理要傳達的資訊

產品外觀細節

產品具體功效

成分是什麼

產品展示

產品的研發歷程

產品的氛圍感

使用方式

代言人形象

STEP 2
決定哪一個更重要

健康的護膚成分

良好的品牌形象

STEP 3
強調重點，營造亮點

將產品的護膚成分透過圖示化的方式展現出來，比文字更直觀、易懂。

在廣告中放入美麗的女性形象可以增強視覺吸引力，帶給人愉悅的心情，進而對品牌形象產生良好的影響。

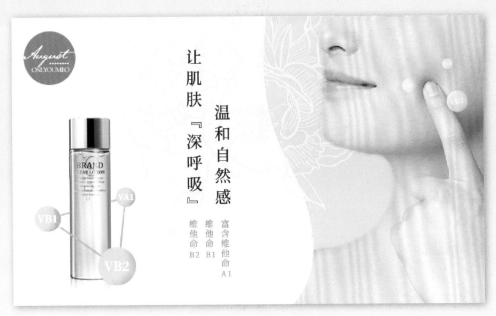

温和、健康的體驗感

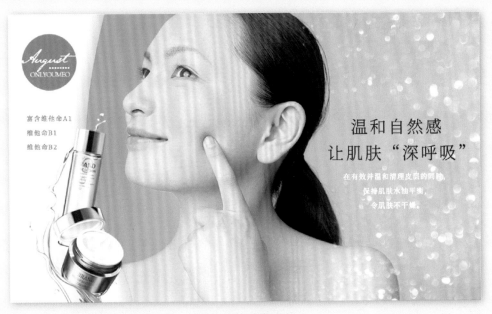

可信賴的護膚產品

如何讓
視線聚焦？

對焦器

聚焦主角

> 版面中往往有圖片、文字、裝飾等多種元素,如果表現手法不恰當就容易顯得雜亂無章,無法第一眼找到內容重點。設計者要做的就是讓視線聚焦在重點上。就像相機的對焦功能一樣,將焦點對準主體使其清晰,而其他元素虛化,這樣人們的視線就會自然聚焦在清晰的主體上。

流程概覽

在設計過程中可以模仿相機的對焦器,對準主體做突出效果,其他次要元素則相對弱化,達到自然引導視線的目的。

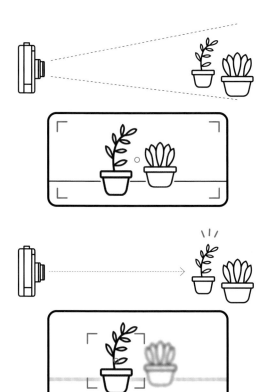

STEP 1 站在遠處觀察整體

站在較遠的位置觀察整個版面,看看自己能否一眼看到主體。

STEP 2 加強主體的存在感

如果無法迅速判斷出主體,證明對主體的處理還是太弱了,需要再調整設計,加強主體的存在感。

STEP 3 反覆調整和觀察

調整後再在遠處觀察整體,是否達到版面均衡、主體一目了然。在實際操作中可以這樣反覆調整、觀察,直到達到設計需求為止。

顏色突出視覺主體

無彩色畫面中，小面積彩色會快速聚焦

從整體上來說，黑白灰這種沉穩踏實的畫面固然很好，但過於穩定則會顯得平庸無趣，尤其是需要瞬間抓住目光的作品，要有亮點才能更有表現力。在黑白灰的畫面中，想要突出畫面主體，可以添加色彩來增加亮點，但不能因為想要顯眼就過度使用彩色，那樣反而會在繽紛的顏色中看不到主體。

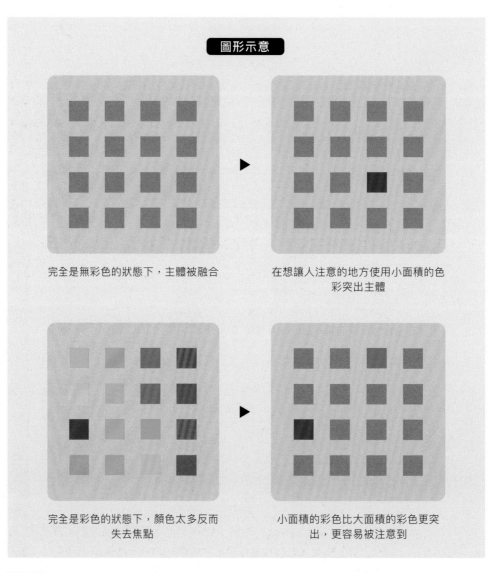

圖形示意

完全是無彩色的狀態下，主體被融合

在想讓人注意的地方使用小面積的色彩突出主體

完全是彩色的狀態下，顏色太多反而失去焦點

小面積的彩色比大面積的彩色更突出，更容易被注意到

在修改之前，左圖完全是無彩色狀態，沒有亮點。右圖則是色彩運用過多，主體不明顯。

▼

將左圖的主題文字添加黃色色塊。右圖則是去掉其他傢俱的顏色，使主體內容更加突出。

用留白作出區分

對於初學者而言，第一時間想到的突出主體的方法，可能是放大或者進行裝飾。這樣的方法雖然可行，但容易使版面擁擠、產生壓迫感，而引起視覺疲勞。在主體周圍留出空白，沒有多餘的裝飾，反而可以達到突顯的效果。這樣的表達方式更加直觀、簡潔，視線會自然聚焦在那裡。

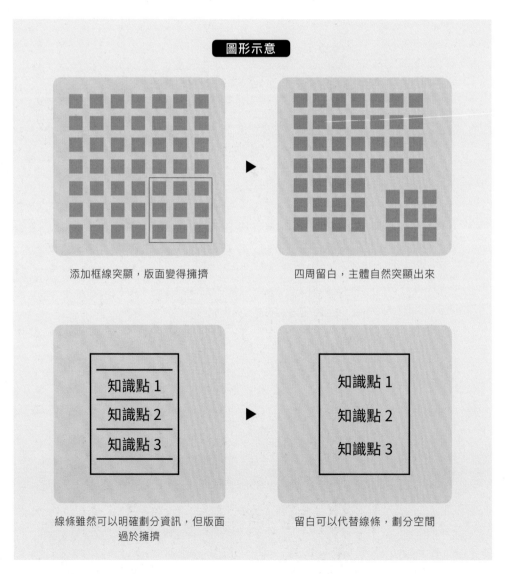

圖形示意

添加框線突顯，版面變得擁擠

四周留白，主體自然突顯出來

知識點 1
知識點 2
知識點 3

知識點 1
知識點 2
知識點 3

線條雖然可以明確劃分資訊，但版面過於擁擠

留白可以代替線條，劃分空間

使用大量框線做分隔，版面顯得擁擠、混亂，主體的存在感變弱，易引起視覺疲勞。

▼

去掉繁複的框線，加大產品間的留白，再將主體放大突顯，版面變得直觀又穩定。

背景與主體的關係

添加背景，增強存在感

在版式設計中，背景色的使用十分常見。小面積使用時，它可以突出重點，讓人一眼就能注意到它，版面的重心更穩。大面積使用背景色時可以烘托氛圍、美化版面。除了強調和烘托作用，背景色還能融合版面中零散的元素，直觀表現元素間的關係，使版面的整體性更強。

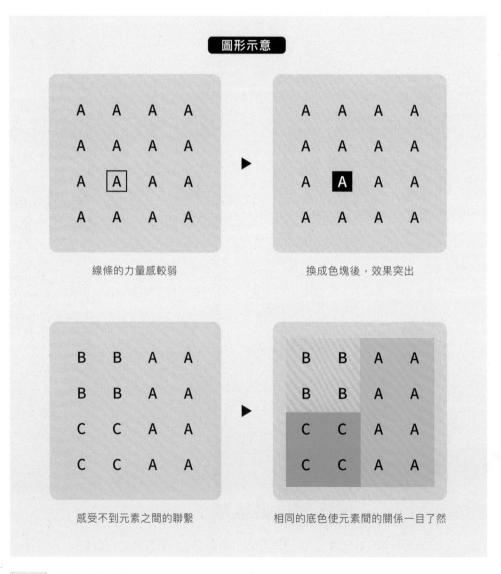

圖形示意

線條的力量感較弱

換成色塊後，效果突出

感受不到元素之間的聯繫

相同的底色使元素間的關係一目了然

雖然標題使用了粗體字，但放到手機介面中就顯得單薄、不起眼，氛圍也差得很多。

▼

給標題加上底色後，內容更加突出，版面氛圍也變得活潑、歡快。

面積對比突出主體

在排版中，突出主體最直接有效的方式就是放大主體。面積越大，重要程度越高。增大其在版面中的面積占比，讓讀者第一眼就能看到它。但是突出的本質是依靠對比來實現的，如果將元素全部進行放大處理，缺少大小對比後反而不突出了，所以只有局部放大才能達到突出的效果。

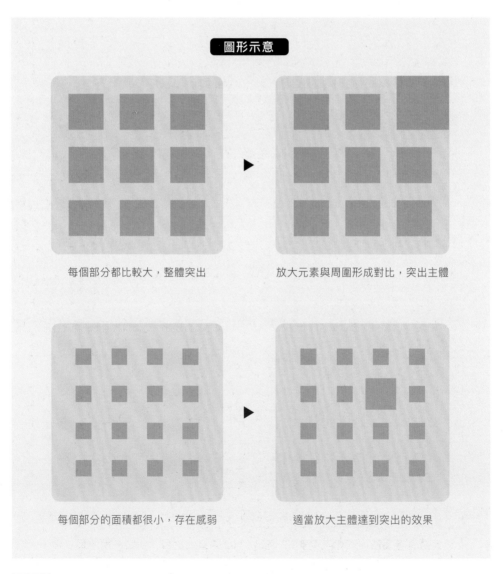

圖形示意

每個部分都比較大，整體突出　　　放大元素與周圍形成對比，突出主體

每個部分的面積都很小，存在感弱　　　適當放大主體達到突出的效果

資訊層級不清晰，主、副標題占比差異不明顯，版面喪失重心，
無法迅速辨識出重點訊息。

▼

加大主標題面積，弱化次要資訊。使整個標題直觀醒目，活動主題一目了然。

打破秩序增加吸引力

為了吸引讀者的目光，可以做一些「出格」的設計。一般情況下，透過改變物件的角度、位置、大小，使其與其他部分處於不同的狀態，可以達到強調的效果。但如果在同一版面中過多地使用這個方法，整個版面則會顯得凌亂不堪，所以要注意梳理內容結構，確定真正的要點。

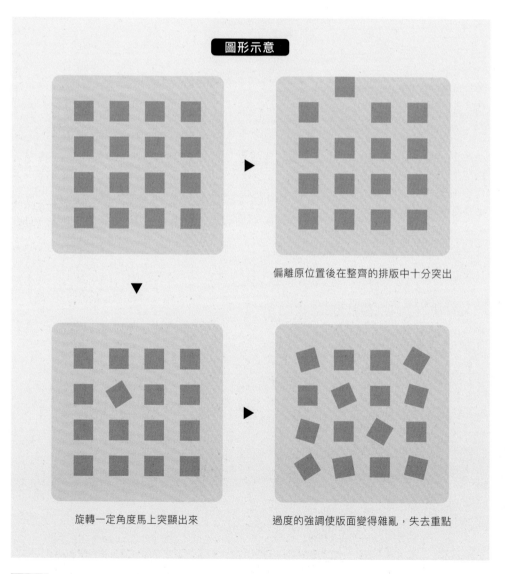

圖形示意

偏離原位置後在整齊的排版中十分突出

旋轉一定角度馬上突顯出來

過度的強調使版面變得雜亂，失去重點

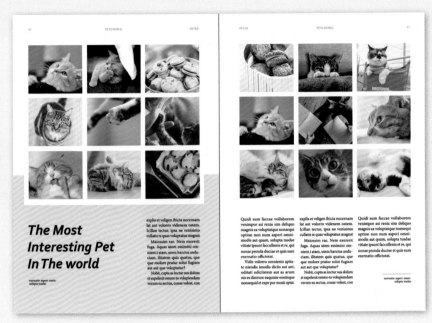

圖片尺寸相同且排列整齊，但整個版面過於中規中矩，缺少視覺吸引力。

▼

分別對左右頁的一張圖片進行適當的旋轉、放大，打破原本的版式秩序，增強吸引力。

造型與屬性的
關係

TOOL 3

變形器

元素擬人化

設計初學者可能會有這樣的煩惱：為什麼自己做的設計總是十分普通、缺少靈動感？其實可以換一個角度思考。要知道每個設計都是獨特的，優秀的設計是有靈魂的，就像每個人都有獨一無二的人格一樣。

嘗試將設計擬人化，在腦海中聯想一些細節和故事來豐富設計。比如某商務網站的設計：想像一個上班族，穿著整潔的西裝制服，生活作息規律，資料文件也擺放得整整齊齊。這樣的網站應該是版式規則、資訊明確、風格簡約的。擬人的故事和細節越豐富，設計的定位就會越清晰，也會獲得更多的設計靈感，做出更生動的設計。

酷酷的運動風格

時尚優雅的女性風格

擬人化的設計也是對產品目標對象的定位，
這樣可以讓設計目標更加精確、直觀。

57

字體會說話

聲音是除外貌以外，人物形象的另一特點。聲音的粗細、音量的大小等差異可以加強對人物形象的塑造，比如一些兒童動畫片的配音音色就會處理得比較誇張，以此來加深對角色形象的塑造。同理，對設計而言，表現產品形象和風格的「聲音」就是字體。同樣的文案，運用不同粗細和大小的字體都會影響產品形象。

你好，很高兴认识你，希望我们能相处愉快。

黑體 / 工整 / 穩重

幹練的商務人士

圓體 / 活潑 / 稚嫩

你好，很高兴认识你，希望我们能相处愉快。

手寫體 / 纖細 / 工整

你好，很高兴认识你，希望我们能相处愉快。

溫柔的女老師　　可愛的小男孩

你好，很高兴认识你，希望我们能相处愉快。

樸實的農民爺爺

你好，很高兴认识你，希望我们能相处愉快。

靦腆的女孩子

你好，很高兴认识你，希望我们能相处愉快。

強壯的健身教練

不同場景的文字編排

> 將文字排列與人的說話方式進行關聯，字距和行距就是「閱讀的速度」，影響行文的疏密鬆緊。字距、行距大，給人悠閒、娓娓道來的感覺，字距、行距小，則給人語速快、訊息量大的感覺。行寬就像是說話的節奏，長的給人正式、嚴肅的感覺，短的則增加了視線的移動和跳躍，不易感到視覺疲勞，給人輕快的印象。

枯燥、冗長的講座。

一邊享受下午茶一邊悠閒地聊天。

學生的早讀，每一個字都清晰有力。

會議發言人條理清晰地表達觀點。

碳酸氢钠可作为制药工业的原料，用于治疗胃酸过多。还可用于电影制片、鞣革、选矿、冶炼、金属热处理，以及用于纤维、橡胶工业等。同时用作羊毛的洗涤剂，以及用于农业浸种等。　食品工业中一种应用最广泛的疏松剂，用于生产各种饼干、糕点、馒头、面包等，是汽水饮料中二氧化碳的发生剂；可与明矾复合变为碱性发酵粉，也可与纯碱复合为民用石碱；还可用作黄油保存剂。

消防器材中用于生产酸碱灭火器和泡沫灭火器。橡胶工业利用其与明矾、碳酸氢钠发孔剂配合产生均匀发孔的作用用于橡胶、海棉生产。冶金工业用作浇铸钢锭的助熔剂。

机械工业用作铸钢(翻砂)砂型的成型助剂。印染工业用作染色印花的固色剂，酸碱缓冲剂，织物染整的后方处理剂。染色中加入小苏打可以防止纱筒产生色花。

医药工业用作制酸剂的原料。用作如分析试剂、无机合成、制药工业、治疗酸血症以及食品工业的发酵剂、汽水和冷饮中二氧化碳的发生剂、黄油的保存剂。可直接用作制药工业的原料、作羊毛的洗涤剂、泡沫灭火剂、浴用剂、碱性剂、膨松剂。常与碳酸氢铵配制膨松剂用于饼干、糕点。在小麦粉中的添加量20g/kg。规定可用于各类需添加膨松剂的食品，按生产需要适量使用。

① 字距窄、訊息量大，容易引起視覺疲勞。常見於一些專業資料。

每一年都有不少的学生转变成上班族，那么你会发现工作一两年肥胖就会找上门来。小编曾经看过一篇报道，据悉不少的人加入工作没多久就能轻易的毁掉了保持多年的好身材。那么很多人就会不解忙碌的工作不是会让我们更瘦吗？为何变更胖呢？其实为什么能胖这么的快是有原因的，想要避免肥胖就应该避免这些因素。

为什么你会变胖这么快呢？自己想想是否每天的早餐都没有食用，甚至是简单的应付一下而已，反而是晚餐的时候各种大鱼大肉各种吃的喝的。其实就是因为这些错误的饮食方式给你埋下了肥胖的根源。所以说上班族想要避免肥胖的困扰，那么早餐尽量吃得丰富一点，至于晚餐反面最好是清淡饮食为主，远离烧烤。

上班族为什么容挂钩。上班族每连上楼都是用电因此想要避免肥跑跑步下班的时

每一个人身上都家庭上的压力这力过大就会导致分泌，这种物质导致脂肪堆积。应该出去散散心

对于上班族实很简单的，久因素都是凶手，那么肥胖就不容

② 每一行長度較短，閱讀時視線移動較快，給人輕鬆的印象。常見於雜誌、報紙等。

<ruby>子<rt>zi</rt></ruby> <ruby>熟<rt>shú</rt></ruby> <ruby>了<rt>le</rt></ruby>，<ruby>黄<rt>huáng</rt></ruby> <ruby>澄<rt>dēng</rt></ruby> <ruby>澄<rt>dēng</rt></ruby> <ruby>的<rt>de</rt></ruby>，<ruby>像<rt>xiàng</rt></ruby> <ruby>铺<rt>pū</rt></ruby>

<ruby>稻<rt>dào</rt></ruby> <ruby>田<rt>tián</rt></ruby> <ruby>旁<rt>páng</rt></ruby> <ruby>边<rt>biān</rt></ruby> <ruby>有<rt>yǒu</rt></ruby> <ruby>个<rt>gè</rt></ruby> <ruby>池<rt>chí</rt></ruby> <ruby>塘<rt>táng</rt></ruby>。

<ruby>棵<rt>kē</rt></ruby> <ruby>梧<rt>wú</rt></ruby> <ruby>桐<rt>tóng</rt></ruby> <ruby>树<rt>shù</rt></ruby>。<ruby>一<rt>yí</rt></ruby> <ruby>片<rt>piàn</rt></ruby> <ruby>一<rt>yí</rt></ruby> <ruby>片<rt>piàn</rt></ruby> <ruby>的<rt>de</rt></ruby> <ruby>黄<rt>huáng</rt></ruby>

<ruby>来<rt>lái</rt></ruby>。<ruby>有<rt>yǒu</rt></ruby> <ruby>的<rt>de</rt></ruby> <ruby>落<rt>luò</rt></ruby> <ruby>到<rt>dào</rt></ruby> <ruby>水<rt>shuǐ</rt></ruby> <ruby>里<rt>lǐ</rt></ruby>，<ruby>小<rt>xiǎo</rt></ruby> <ruby>鱼<rt>yú</rt></ruby>

<ruby>下<rt>xià</rt></ruby>，<ruby>把<rt>bǎ</rt></ruby> <ruby>它<rt>tā</rt></ruby> <ruby>当<rt>dāng</rt></ruby> <ruby>做<rt>zuò</rt></ruby> <ruby>伞<rt>sǎn</rt></ruby>。<ruby>有<rt>yǒu</rt></ruby> <ruby>的<rt>de</rt></ruby> <ruby>落<rt>luò</rt></ruby>

<ruby>爬<rt>pá</rt></ruby> <ruby>上<rt>shàng</rt></ruby> <ruby>去<rt>qù</rt></ruby>，<ruby>来<rt>lái</rt></ruby> <ruby>回<rt>huí</rt></ruby> <ruby>跑<rt>pǎo</rt></ruby> <ruby>着<rt>zhe</rt></ruby>，<ruby>把<rt>bǎ</rt></ruby> <ruby>它<rt>tā</rt></ruby>

<ruby>稻<rt>dào</rt></ruby> <ruby>田<rt>tián</rt></ruby> <ruby>那<rt>nà</rt></ruby> <ruby>边<rt>biān</rt></ruby> <ruby>飞<rt>fēi</rt></ruby> <ruby>来<rt>lái</rt></ruby> <ruby>两<rt>liǎng</rt></ruby> <ruby>只<rt>zhī</rt></ruby> <ruby>燕<rt>yàn</rt></ruby> <ruby>子<rt>zi</rt></ruby>，

个单一的花园，但很快受到了人们的欢迎，后来又在众多游客的支持下逐渐扩大规模，花园的面积和种类也逐年增加。1927年，主喷泉花园正式建成。

该项目的设计是在Longwood公园初始整体规划的基础上进行的，于2011年完工。Longwood公园致力于通过优质的花园设计、园艺、教育以及艺术来启发观者。该项目的总体规划充分体现了这一愿景，最终使Longwood成为了一个"向所有人开放的世外桃源"。

改造计划的实施同样以保护公园历史遗产为前提，对一系列关键性的问题提出了解决方案，例如如何应对不断增多的访客，如何处理组织不善的路径以及陈旧而不堪重负的

③ 字級大、行距寬，給人稚嫩的印象。常見於兒童書籍、繪本等。

④ 段落與段落間的距離較寬，顯得井井有條。常見於圖文報告、論文等。

頁面風格與人群

版式結構就像人的姿態和人群的分佈。穿著制服的商務人士整齊的站在一起可以給人嚴謹、沉穩的印象，如果站姿隨意則會給人輕浮、不可靠的感覺。輕鬆、隨意、張揚的姿態用在時裝模特兒身上則效果更好。版面中元素的大小、遠近分佈還可以定位頁面的主角、配角，控制頁面的節奏和韻律。

❶ 運動員整齊地入場，秩序感很強。

❷ 站姿隨意、著裝風格休閒的人。

❸ 站在前面的主唱，以及後方存在感較弱的吉他手和鼓手。

❹ 舞臺下形形色色的觀眾。

① 儘管形狀不同，工整的排列依舊給人穩定感。

② 形狀相似的物品隨意排列，給人輕鬆的印象。

③ 大小對比明顯，層次清晰，給人新鮮感。

④ 形態色彩各不同，給人雜亂或豐富的感覺。

設計風格有性別

心理學家認為，第一印象主要來源於性別、年齡、衣著、姿勢、面部表情等「外部特徵」。一位初次見面的女性，人們會根據服裝、髮型、飾品等初步判斷她大概是一個怎樣的人。在設計中，線條、色彩、紋理、字體等「外部特徵」組成的第一印象就是要表現的設計風格。

職場女性

文藝女青年

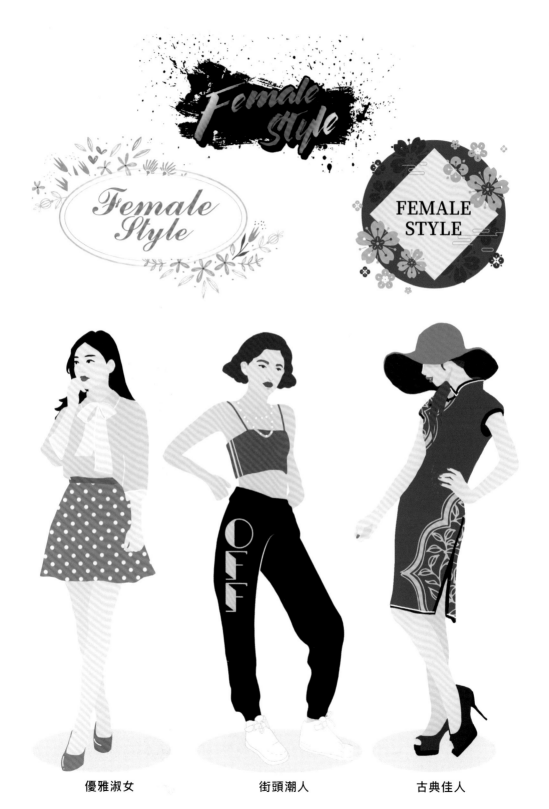

優雅淑女　　　　　　　　街頭潮人　　　　　　　　古典佳人

色彩也有年齡

商場的兒童專區和玩具店的色彩總是豐富又輕快,所展現出的歡樂、輕鬆的氛圍也正是人們對幼兒時期的印象。但將這樣的色彩用在年長者的服裝店則顯得彆扭,給人輕浮、不莊重的感覺。雖然每個人對顏色的感知不同,但色彩也存在一定的共同印象。

幼兒時期

幼兒時期的色彩都是明亮的淺色系,飽和度不高,顏色素雅,使人聯想到嬌弱的嬰兒。

純潔 / 細膩 / 稚嫩 / 柔和 / 幼小

中年時期

青年和中年時期是一個活力滿滿、充滿朝氣的時期,色彩飽和度變高,鮮豔卻不幼稚。

活力 / 明朗 / 爽快 / 青春 / 熱情

老年時期

相比前兩個時期，老年時期則顯得莊重、懷舊，色彩多為棕色系，明度和飽和度都較低。

古樸 / 懷舊 / 和藹 / 穩重 / 端莊

表現在生活中的色彩印象

現代化

現代化的設計簡潔又充滿科技感，色彩多表現為冷色調、高明度以及低飽和度。

都市 / 未來 / 科技 / 輕盈 / 簡約

復古風

與現代化相反，復古風格的色彩通常偏暗、偏暖色，給人以深沉、年代久遠的印象。

懷舊 / 田園 / 傳統 / 經典 / 陳舊

捕捉靈感的
閃光點

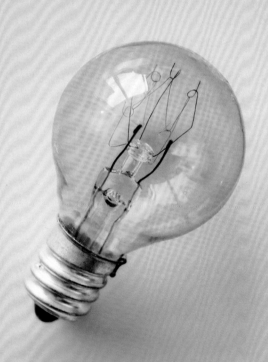

燈泡

捕捉靈感

要知道，一個完整設計中的構圖、配色、元素、材質等並非設計師憑空想像出來的，靈感匱乏時，可以根據題意引導進行聯想。聯想的角度有很多，可以從色彩、外形、情緒等入手。比如從「梨」出發，可以聯想到淡黃色、斑點紋理、甘甜、健康、離別等。透過這樣的思考方式，可以讓設計更加貼合內容，易於傳達。

STEP 1 頭腦風暴

分析題意，根據設計要點進行自由聯想，並記錄關鍵字。

STEP 2 將文字轉向具象

瀏覽與關鍵字相關的圖片、影像能引發更多的靈感閃現，一一記錄下來。

STEP 3 適當運用靈感

從收集到的素材中提取構圖、配色、材質等等元素，在實際設計時適當地運用，切忌將所有元素全部都放進設計中。

店家首頁 活動海報

該店家主要銷售藝術類文創產品和圖書，需要更新手機端的首頁海報，宣傳內容為「雙十二」的限時優惠活動。

STEP 1 文字聯想

促銷活動、彩帶、煙火、氣球、油畫、書籍、
世界名畫、藝術、華麗、熱鬧、歡樂

STEP 2 圖片聯想

節慶氛圍配色

素材拼貼

幾何元素

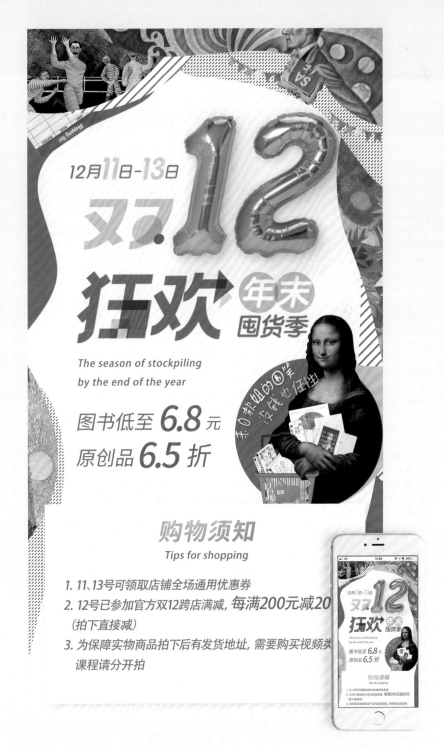

裝飾上用到了素材拼貼和氣球等元素，營造出熱鬧的節慶氛圍；運用蒙娜麗莎的畫像引導藝術定位。

**茶藝會
電子海報** ┃ 用於手機移動端的電子海報，宣傳內容為氛圍高雅的茶藝會活動，整體風格要偏向中式。

STEP 1 文字聯想

茶具、茶藝、新鮮的茶葉、靜室、竹林、月夜、
竹簾、中式插花、水蒸氣

STEP 2 圖片聯想

茶具

幽靜的色彩氛圍

線形

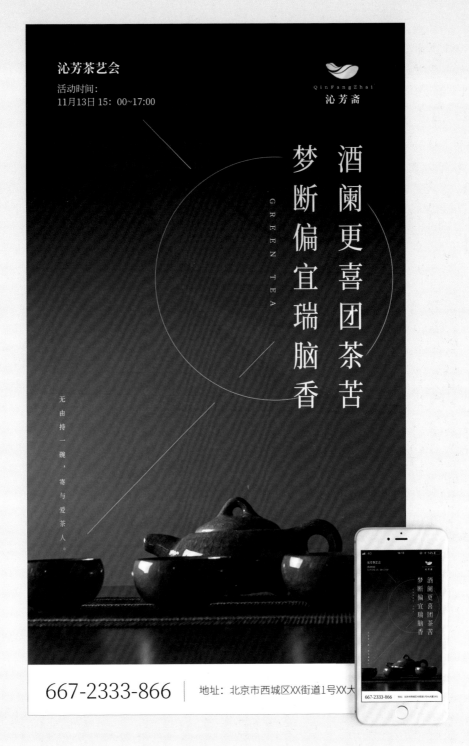

線條連接版面中的文字資訊引導閱讀，直排的文字和版面留白增添中式氛圍。

商場促銷海報 | 促銷的商品為春夏季服裝、飾品等，主要面向女性族群，並以福袋的形式進行銷售。

STEP 1 文字聯想

春天、燦爛的陽光、盛開的花朵、購物車、衣櫥、
驚人的價格、明媚、溫柔、繽紛

STEP 2 圖像聯想

花朵和花瓣

粉嫩可愛的配色

泡泡的組合

透過色彩和細節裝飾將春天的氛圍表現出來，活躍、緊湊的版面讓人聯想到熱鬧的商場促銷季。

福

Spring Fashion LOOK.

2019 春夏
限定女装

福袋

新春来临之际，为自己选择一款时髦的单品，比如像强势的粗针衫系列，或是精致唯美的洋装，还有宽大的斗篷系列都是不错的选择。重新调整好心情，感受新年的清新温暖，展现自我的独特美丽吧~

NEW

SALE

各限定100个!

¥7,000/套

+ 米色系带衬衣
+ 五彩太阳裙耳饰
+ 水晶吊坠流苏耳钉
+ 大牌手提包

原价
¥20,000以上!
新季必备单品
裙装、耳饰、包包
应有尽有!

¥4,000/套

+ 复古碎花连衣裙
+ 印花真丝围巾
+ 时尚高跟鞋
+ 水晶吊坠耳环

原价
¥8,000以上!
给生活增添明朗气息的KAKAO
FRIENDS系列

攝影展覽海報 | 該攝影展的主題為「迷失」，展示了近年來有關城市環境的優秀攝影作品，旨在呼籲人們關注城市污染，保護城市環境。

STEP 1 文字聯想

建築群、混凝土、汽車廢氣、霧霾、懸浮顆粒物、
生態失衡、壓抑、危機感、人類生活

STEP 2 圖片聯想

Blur
模糊、虛化

灰暗配色

粗糙的質感

突出的標題和顛倒的城市建築使版面重心上移，加上灰暗的色調，使人感到壓抑，充滿危機感。

城 市 环 境 摄 影 展

迷人

W h e r e A m I W h e r e A m I W h e r e

2017　　　　2018
12 / 01-01 / 31
OPENING　MON - SUN 10am-6pm

城市环境
摄影展
Urban Environment

ARTISTS　章小远　顾 芳　张玉玲　王森远

www.urbanphoto.com.cn

變成文字和圖形
兩種語言

flower

翻譯蛋

圖片與語言訊息的傳達

在生活中透過平面展示傳達資訊的方式可以分為兩種，一種是透過語言文字的記錄去傳達訊息。語言文字的傳達可以更加詳細地講解說明具體事物，用文字去講解一件產品的使用功能及詳情會讓人更加清楚產品資訊。另一種是透過圖形和照片記錄。透過抓住某些外形特徵，例如用輪廓和色彩等特徵進行描繪概括，當看到某處優美的風景時，用相機來記錄和傳達會更加使人感同身受。

流程概覽

接下來對文字和圖形兩種表達方式進行分析研究，學會在作品中發揮它們各自的特長去進行相互轉換。

STEP 1 整理素材

在開始前把手中的素材都整理清楚並排列好，以便在進行後面的步驟時思路更清晰。

STEP 2 翻譯語言文字

選擇能轉化為圖形的文字進行翻譯，表達更加直觀。

STEP 3 調整平衡

根據設計需求對文字與圖片進行相互轉化，從而達到平衡。

訊息化和圖示化的設計風格

訊息化展示

以文字訊息傳達時間概念。在設計中以語言敘述為主進行傳達。

圖示化展示

以圖片展示傳達時間概念。在設計中以圖示為主進行傳達。

文字表現

語言　文章

優點

訊息差異較小，目標清晰；
有些資訊只能以文字形式表現；
能夠深入地解釋事物，適用於新聞、
產品功能介紹等頁面。

缺點

閱讀與理解時間較長；
純文字頁面較為單一；
語種具有侷限性，受到語言傳播限制。

視覺表現

照片　圖標

優點

傳播形式直接、傳播速度相對更快；
傳播物件不受語言限制，針對族群廣泛；
商品展示應用廣泛，更加生動。

缺點

容易受到色彩與媒介的制約；
傳達可能含糊不清；
受眾理解容易出現不同。

語言為主

下圖是一個旅遊活動的宣傳海報，主要以文字資訊傳達為主，看起來規整統一，通常適合文字訊息量大的頁面。

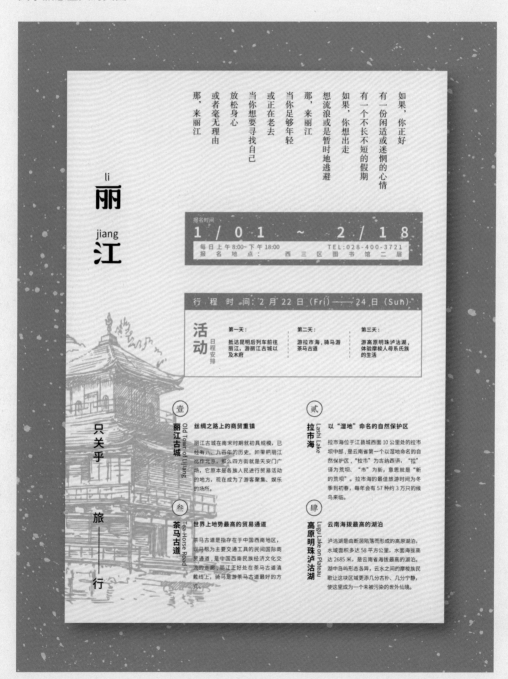

圖形為主

下方的活動頁面主要以圖片為主進行資訊的傳達，給人更加直觀的感受，很容易營造輕鬆的氛圍，突出主題的魅力。

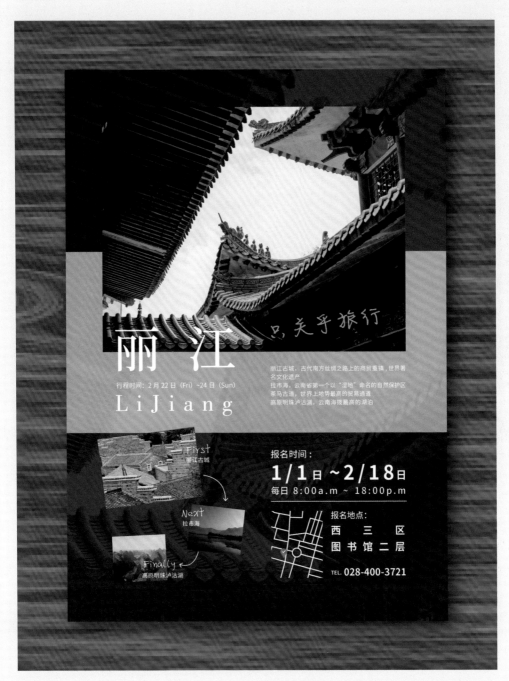

案例細節分析

風景名稱

左側案例透過標題對地名進行強調；右側案例則透過展示特色風景，增強了遊玩的樂趣，更加吸引遊客。

TIME | 文字

🕐 | 照片

資訊展示

左側案例中的時間地點以文字訊息展示為主，右側案例的時間地點則結合地圖的形式表現得更加直觀。

TIME | 語言敘述

🕐 | 圖片展示

左側以文字描述為主,將活動日程進行了詳細的描述;右側則結合地圖的形式去傳達相關日期的活動安排。

TIME | 語言敘述

🕐 | 地標展示

特色介紹

左側案例將景區特色進行了詳細的描述,比較適合想要瞭解更多資訊的人閱讀;右側則進行精簡提煉,進行了一定的選擇突出特色。

TIME | 語言敘述

🕐 | 圖標歸納

語言為主

下面是一個履歷的案例，以文字敘述為主的版面展示，文字量較多但整體結構簡單，是很穩定傳統的風格，適用於傳統行業招聘，給人嚴謹、清晰的感覺。

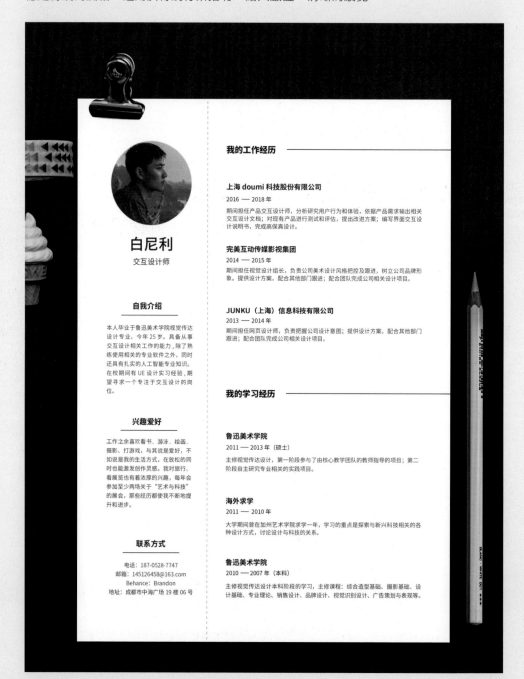

白尼利

交互设计师

自我介绍

本人毕业于鲁迅美术学院视觉传达设计专业，今年 25 岁。具备从事交互设计相关工作的能力，除了熟练使用相关的专业软件之外，同时还具有扎实的人工智能专业知识。在校期间有 UE 设计实习经验，期望寻求一个专注于交互设计的岗位。

兴趣爱好

工作之余喜欢看书、游泳、绘画、摄影、打游戏，与其说是爱好，不如说是我的生活方式。在放松的同时也能激发创作灵感。我对旅行、看展览也有着浓厚的兴趣，每年会参加至少两场关于"艺术与科技"的展会，那些经历都使我不断地提升和进步。

联系方式

电话：187-0528-7747
邮箱：145126458@163.com
Behance: Brandon
地址：成都市中海广场 19 楼 06 号

我的工作经历

上海 doumi 科技股份有限公司

2016 — 2018 年

期间担任产品交互设计师，分析研究用户行为和体验，依据产品需求输出相关交互设计文档；对现有产品进行测试和评估，提出改进方案；编写界面交互设计说明书，完成高保真设计。

完美互动传媒影视集团

2014 — 2015 年

期间担任视觉设计组长，负责公司美术设计风格把控及跟进，树立公司品牌形象。提供设计方案，配合其他部门跟进；配合团队完成公司相关设计项目。

JUNKU（上海）信息科技有限公司

2013 — 2014 年

期间担任网页设计师，负责把握公司设计意图；提供设计方案，配合其他部门跟进；配合团队完成公司相关设计项目。

我的学习经历

鲁迅美术学院

2011 — 2013 年（硕士）

主修视觉传达设计，第一阶段参与了由核心教学团队的教师指导的项目；第二阶段自主研究专业相关的实践项目。

海外求学

2011 — 2010 年

大学期间曾在加州艺术学院求学一年，学习的重点是探索与新兴科技相关的各种设计方式，讨论设计与科技的关系。

鲁迅美术学院

2010 — 2007 年（本科）

主修视觉传达设计本科阶段的学习，主修课程：综合造型基础、摄影基础、设计基础、专业理论、销售设计、品牌设计、视觉识别设计、广告策划与表现等。

圖形為主

下方案例主要透過圖形、圖示傳達資訊，透過插圖運用在文字敘述中，頁面靈活生動，適合帶有創意的設計。適用於新興產業公司的招聘，活潑、清楚且具有創意性。

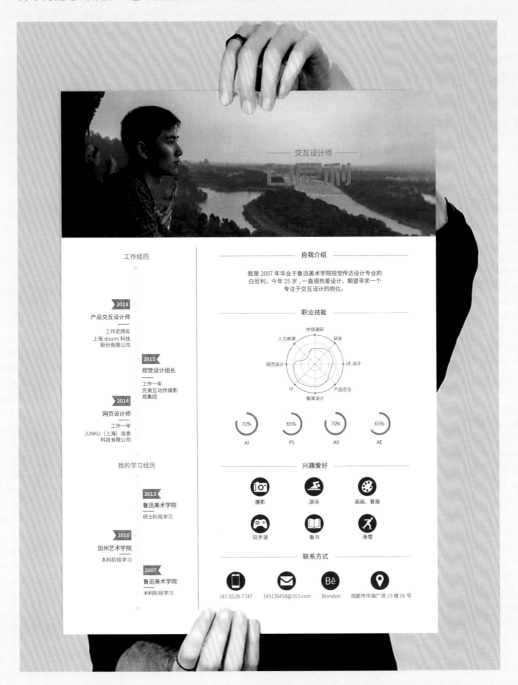

案例細節分析

左側是直接把名字展示出來，比較清晰直觀；右側則把姓名做成 Logo 的形式，特點鮮明有個性，但卻不容易立刻把內容識別出來。

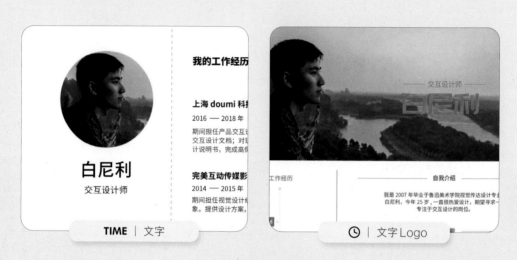

技能介紹

左側案例中透過自我介紹進行了詳細的專業技能描述，右側將職務相關的專業知識進行再次歸納，透過技能圖標的展示，展現出職業技能的掌握程度，表達得比較靈活直觀。

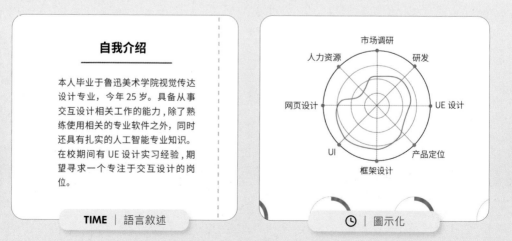

興趣愛好

左側案例中詳細地描述了興趣愛好並進行說明，讓對方能夠更加深入瞭解自己；右側則透過圖示的形式來表達，看起來更加活潑。

工作經歷

左側雖然還是以文字敘述為主，但是主次分明、條理清晰，適合經歷較豐富、需要進行詳細說明的求職者；右側將工作經歷主要資訊進行提煉優化，看起來簡潔明瞭。

聯繫方式

聯繫方式是履歷中重要的資訊說明，傳達應直接明瞭。左側案例中透過文字直接說明重要的資訊避免了傳達失誤；右側則透過高識別度的圖標進行傳達。

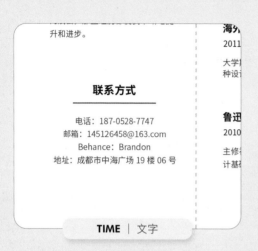

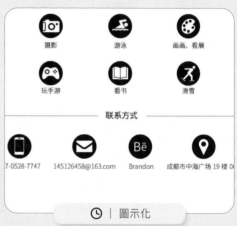

學習經歷

在學習經歷中，左側以文字描述為主，將豐富的經歷進行了詳細的描述；右側則進行簡單歸納，在細節方面進行優化，避免了單一枯燥。

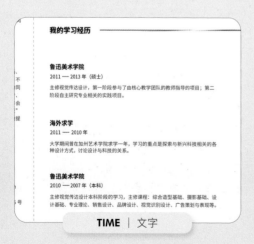

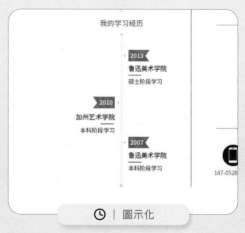

使用圖標的注意事項

圖標給人簡潔、個性的特徵，使用圖標往往能更加直接快速地進行傳達。
但是使用圖標也有侷限性，看看下面的例子就明白了。

哪一個圖標表達得有歧義？

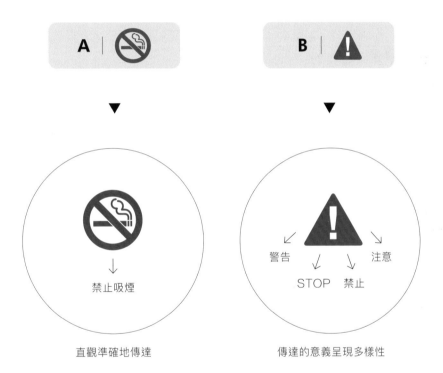

透過兩組圖標的對比，看到圖標A就能知道是「禁止吸煙」，表達得更為
直觀準確，而圖標B表達的意義呈現出多種解釋，看到標誌的時候可以聯
想到不同場景，對應的意思也就有所不同，如果不結合內容也容易產生誤
解，這也就是圖標使用的侷限性所在。因此圖標A表達得更加清楚，而圖
標B則隱含歧義。

細節
提升品質

Five times

Amplification

The world of

放大鏡

細節展現完美

「放大鏡」可以大幅度提升作品的最終效果,是設計師的秘密武器。那麼可以在哪些方面去使用呢?

一是「提高視覺解析度」,從顏色和形狀的方面來看,觀察得越細緻調整後的效果和品質則越高;二是「細節顯現態度」,事物的本質取決於細節的表現,美好的事物產生於注重細節的認真態度;三是「外表下的思考」,主要是「眼睛產生的錯覺」或者「消除資料和實際的差異」。因為需要反覆進行調整,所以平時多看些好的東西,注意「好的地方」是很重要的。

但是如果一開始就只注意細節的話,就容易忽視總體的結構。「放大鏡」雖然是必不可少的,但是使用的時機很重要,在確定框架前暫時不要使用「放大鏡」,以免影響整體結構。

流程概覽

一般構思好設計方向之後,就會確定一個大概的框架結構,在此基礎上進行不斷完善。

STEP 1 觀看整體

在框架定下來以前,要優先考慮版面的結構和方向。

STEP 2 觀察細節部分

在完成框架之後,再次對局部設計進行細節的調整。

Bunji Aus

We believe that every bread contains a wealth of knowledge.
Eating bread is like reading the accumulated wisdom of human civilization, but more direct
and profound than reading books.

See full menu

Welcome to delicious meal

A healthy diet is produced by the desire to eat easily every day, at the end of a long working day, our only choice is to eat fast and greasy takeout restaurants and we've had enough of a long period of unhealthy meals. But there must be a better way.
So we began to create it.

Healt hycar was launched in November 20__ without the vision to usher in a new era of food without compromise. Since then were served nearly two million meals , and were main committed to providing honest food made from scratch delivered from our kitchen to your door.

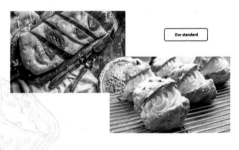

Our standard

How does this work?

YOU CHOOSE THE MENU

Choose from our full menu. Bowls and salad, bitessweets and sips mix and match to create the food you desire. Whether you order 1 or 20.

WE COOK YOUR MEALS

We use high quality ingredients and seasonal products to grab every meal.

WE DELIVER GOODS

Then we give your meal to our trusted team members and take it directly to your door, which takes about 35-40 minutes enjoy.

How do we provide good food?

Guest Chef
Michelin three-star chef.

Customer commitment and change our sorting concept.

share —— f P t

Bunji Aus

We believe that every bread contains a wealth of knowledge.
Eating bread is like reading the accumulated wisdom of human civilization, but more direct
and profound than reading books.

See full menu

Welcome to delicious meal

A healthy diet is produced by the desire to eat easily every day, at the end of a long working day, our only choice is to eat fast and greasy takeout restaurants and we've had enough of a long period of unhealthy meals. But there must be a better way. So we began to create it.

Healt hycar was launched in November 2013 without the vision to usher in a new era of food without compromise. Since then were served nearly two million meals , and were main committed to providing honest food made from scratch delivered from our kitchen to your door.

Our standard

How does this work?

YOU CHOOSE THE MENU

Choose from our full menu. Bowls and salad, bitessweets and sips mix and match to create the food you desire. Whether you order 1 or 20.

WE COOK YOUR MEALS

We use high quality ingredients and seasonal products to grab every meal.

WE DELIVER GOODS

Then we give your meal to our trusted team members and take it directly to your door, which takes about 35-40 minutes enjoy.

How do we provide good food?

Guest Chef
Michelin three-star chef.

Customer commitment and change our sorting concept.

share —— f P 🐦

上圖與左頁的圖之間有一些不同的變化，大家仔細觀察一下，嘗試將它們進行比較，試試看能找到哪些不同點？

下面透過識別的難易程度分為易、中、難三種顏色等級，帶領大家一起來揭曉答案！

易　中　難

圖片背景局部加深，使主題文字部分突出。

主體字加粗強調，使主題鮮明突出。

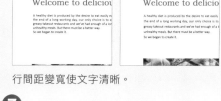

半透明的深色底色使按鈕突出。

將背景底紋減淡和其他底紋相協調。

行間距變寬使文字清晰。

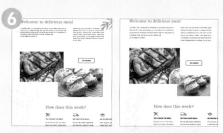

增強圖片的對比區分，強調畫面主次關係。

標題加粗強調，與正文做出區分。

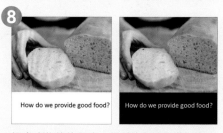

提高食物的飽和度，偏暖的色調能增加食慾。

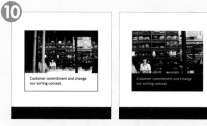

為畫面背景加底色使畫面統一。

將畫面進行適量裁剪，減少雜亂感。

從前面的案例可以看到，設計的最後一步往往是注意細節、調整細節。僅僅調整一個細節可能不易被發現，但是透過調整多處細節之後，可以看到最終的品質明顯提高了。由此可見，很多細小的地方往往因其「細」而常常使人感到繁瑣，不願觸及；因其「小」而容易被忽視，掉以輕心。

接下來透過「放大鏡」去看一看，到底哪些方面是容易忽略的地方⋯⋯

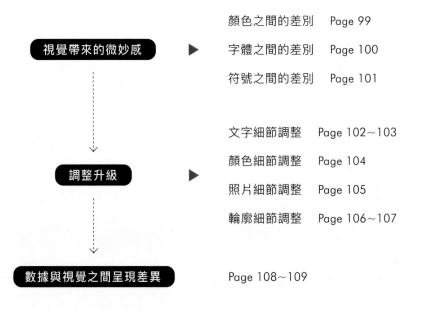

顏色之間的差別

■■ 低解析度

紅色　　　　　黃色　　　　　藍色　　　　　灰色

■■ 高解析度

充沛的　　　　有趣的　　　　安穩的　　　　時尚的

安定的　　　　溫柔的　　　　和睦的　　　　溫馨的

民族風　　　　安寧的　　　　幻想的　　　　柔和的

華麗的　　　　輕快的　　　　神秘的　　　　寧靜的

即使將差異不太明顯的顏色放在一起，也會給人產生不同的印象。

字體之間的差別

◼ 低解析度

黑体

黑體
最廣泛、最常見的字體之一

◼ 高解析度

黑体

思源黑體
現代型黑體的典範

黑体

方正黑體簡體
非單純直線構成
偏向傳統型

黑体

文泉驛正黑
兼具了傳統與現代感
帶有手寫的感覺

黑体

站酷高端黑
筆勢節奏鮮明

黑体

站酷酷黑
扁平且粗狂有力

黑体

思源黑體
加粗後顯得厚重且開放

即使同是黑體，線條粗細也有不同的變化，並非都是直線。

符號之間的差別

 低解析度

倒鉤箭頭 三角箭頭 簡單箭頭

高解析度

傳統的箭頭變化
也是多種多樣的

不加直線,前端的部分
也能指出箭頭方向

偏向手繪
比較隨意的箭頭

表現轉折的箭頭

與圖形組合而成

以插畫形式表現箭頭

箭頭的形狀、粗細和質感的呈現具有多樣性。

文字細節調整

1. 標點符號與字間距

再见、再也不见 ▶ 再见、再也不见

在句子之間加標點符號的時候，需要注意前後的距離，透過調整字間距，使間距之間的寬度相等。

PS 字間距快速鍵　windows:【Alt】+【←】or【→】　　MAC：【Option】+【←】or【→】

2. 標點符號輸入差別

１１／１１

全形輸入 １，５７３

▶

11/11

半形輸入 1,573

在輸入法中，全形【●】和半形【 ﹐】輸出的標點符號間距是有區別的。全形輸入狀態下占一個字元的距離，而半形輸入狀態下占半個字元的距離。

半形和全形快速鍵　【Shift】+【Space】切換

3. 破折號輸入差別

一〇一佚名

禁止斷開

▶

——佚名

輸入破折號的時候，標準的破折號中間是不斷開的。

長破折號快速鍵　英文輸入狀態下按【Shift】+【一】

4. 引號輸入差別

"Symbol"

英文輸入

▶

"Symbol"

引號在英文中不常見，因此應該使用中文狀態下的引號。

5. 文字回行

看着窗子外面的蓝天发呆，鸟一
闪而过，去了你永远不知道的地
方。 *避免單字成行*

▶

看着窗子外面的蓝天发呆，鸟一闪
而过，去了你永远不知道的地方。

在一段文字中避免最後一行只有一個字，因為這樣容易使閱讀不流暢，版面看上去
不協調，可以透過改變字間距的方法改善視覺效果。

6. 英語詞彙斷行

避开互联网上可能影响数据传输速度
和穩定性的瓶颈，设置 Http header
x-dns-prefetch-control 的属性为 on 进
行控制。 *注意詞彙的連貫性*

▶

避开互联网上可能影响数据传输速度和
穩定性的瓶颈，设置 Http header x-dns-
prefetch-control 的属性为 on 进行控制。

字間距過大容易看起來比較鬆散，特別是插入英語的部分應該調整得更加緊湊才
對，在詞彙不能斷行的情況下，可對單獨的單詞調整字間距。

7. 標點符號斷行

在海边玩水，大浪打走了我的
游泳圈，我在海底拼命的挣扎……
……想抓住什么，可是什么都没
有，只能任凭命运的捉弄。
禁止在標點符號中間斷行

▶

在海边玩水，大浪打走了我的
游泳圈，我在海底拼命的挣
扎……想抓住什么，可是什么
都没有，只能任凭命运的捉弄。

段落中的標點符號不能間斷，例如省略號不能跨行使用。

8. 數字直排

黄金法则　触动人心的 10 种

▶

黄金法则　触动人心的 10 种

直排文字中的數字應該調整為橫排，以便於閱讀。

顏色細節調整

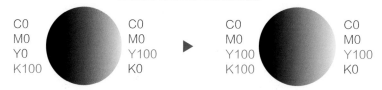

在色彩漸層中,除了關注兩端的顏色以外,也要注意中間的過渡是否自然。

2. 色彩的飽和度

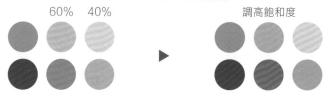

當調整顏色的透明度之後,色彩有些偏灰,可以適當提高飽和度,從而看起來更加舒適。

3. 圖片與文字

文字不夠突出　　　　　　　　　　強調文字

 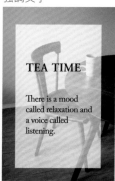

添加背景時需要注意資訊展示是否清楚,在保證資訊傳達明確的前提下進行效果的展示。

照片細節調整

4. 虛化背景

可以透過增強與背景之間的對比度突出標題，也可以用虛化背景增強虛實對比的方式來調整。

5. 圖片的裁剪調整

確定主體物

發現角度問題

調整邊框

圖片細節的調整決定了最終的展示效果，使圖片達到內部平衡才是最終目的。

輪廓細節調整

1. 線條與文字

線條也是影響整體效果的一部分，需要注意線條粗細和文字搭配得是否和諧。

2. 文字與邊距

需要注意文字與邊框的距離，邊距過窄看起來比較擁擠也給人壓迫感。

3. 虛線交叉

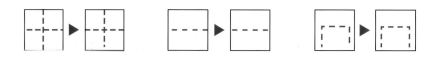

在做表格的時候需要注意虛線交叉的點、邊距和轉折處是否都平衡對稱。

4. 調整向量圖

在不改變邊角及弧度的前提下進行向量圖的調整。

5. 統一符號

○ 第一章
△ 第二章　　　▶　　　○ 第一章
○ 第三章　　　　　　　○ 第二章
　　　　　　　　　　　○ 第三章

同級標題前添加統一的符號形式。

6. 筆觸效果

在設計筆觸效果時應避免粗糙的筆觸。

7. 轉角大小

內輪廓轉角
2mm

→外輪廓轉角
2mm

▶

外輪廓轉角
1.7mm

→內輪廓轉角
2mm

兩個同樣大小的轉角組合後並不整齊，因此需調整角度使轉角變得平整。

8. 投影與漸層

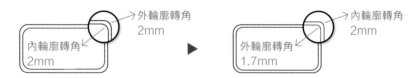

現實中不可能出現脫離物體的光影

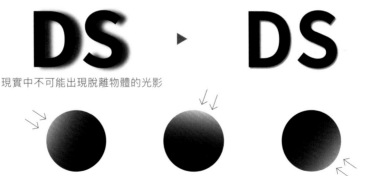

透過漸層產生的光影和立體感

投影的時候需要注意陰影不宜過度誇張，否則便會脫離現實。上方模擬的漸層，就是一邊想像現實中的光源一邊調整角度和強度來進行的。

排版數據與視覺間存在差異

1. 符號視覺差異

數據上的符號位置 視覺上的符號位置

12:12 ▶ 12:12

2018-06-02 2018-06-02

數據顯示出的符號都比較靠下，設計時需要將符號向上移動，調整到居中位置。

2. 字級視覺差異

數據上的字級大小 視覺上的字級大小

DESIGN Look at details ▶ **DESIGN** Look at details

8點 8點 7點 8點

大寫的文字比小寫的文字看起來要大，可以透過縮小大寫文字或者放大小寫文字的方法以達到視覺平衡。

3. 面積視覺差異

數據上的相同面積 視覺上的相同面積

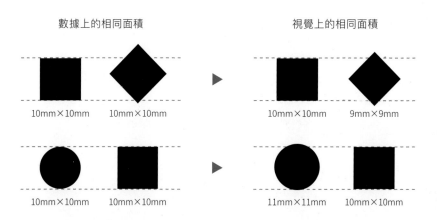

10mm×10mm 10mm×10mm 10mm×10mm 9mm×9mm

10mm×10mm 10mm×10mm 11mm×11mm 10mm×10mm

第一組面積相等的正方形和菱形中，菱形看起來要大很多，將菱形進行適當縮小後就平衡了。第二組的圓形看上去要比正方形小，因此將圓形放大來達到平衡。

4. 顏色視覺差異

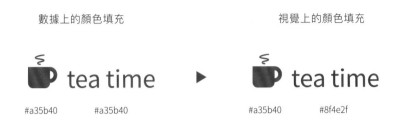

數據上的顏色填充　　　　　　　　　　　視覺上的顏色填充

#a35b40　　　　#a35b40　　　　　　　#a35b40　　　　#8f4e2f

數據顯示相同的顏色下，文字部分和圖示對比就要稍微弱一點。因此可以在視覺上
將文字顏色進行微調加深就會平衡。

5. 視覺對齊差異

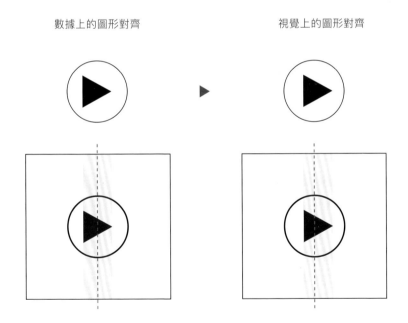

數據上的圖形對齊　　　　　　　　　　視覺上的圖形對齊

左側的圖形是居中對齊的，但看起來卻偏左，透過矩形參考圖可以看到右側的圖形
實際上並非居中，但視覺上卻是居中的。

PART

LESSON

設計元素解剖課

LESSON 1

文字的力量

文字的要素解剖

拆解文字

在實際運用之前，需要先瞭解文字的各個組成部分，相信在這之後，作品看起來將會更加嚴謹。

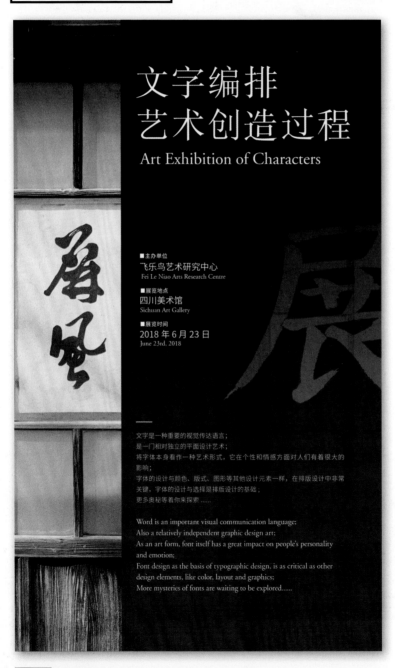

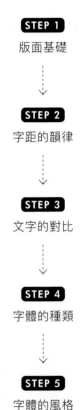

STEP 1

版面基礎

↓

STEP 2

字距的韻律

↓

STEP 3

文字的對比

↓

STEP 4

字體的種類

↓

STEP 5

字體的風格

邊距

內文版心之外的部分

狹窄的邊界會顯得訊息量較多，適合熱鬧的氛圍。較寬的邊界訊息量少，但使人舒適悅目，給畫面製造出高雅感。

文字
艺术创造过程
Art Exhibition of Characters

■主办单位
飞乐鸟艺术研究中心
Fei Le Niao Art

■展
四川
Sichu

■展
201
June

邊距

邊距

方向性

讓文字有特定的方向性

文字的編排常用橫排和直排，文字直排更具有傳統復古的感覺。但為了突顯設計感，也可以改變傾斜的角度或者改變字體本身形狀。

文字是一种重要的视觉传达语言；
是一门相对独立的平面设计艺术；
将字体本身看作一种艺术形式，它在个性和情報方面对人们有着很大的
影

一欄

字体的设计与颜色、版式、图形等其他设计元素一样，在排版设计中非常
关键，字体的设计与选择是排版设计的基础；
更多奥秘等着你来探索……

Word is an important visual communication language;
Also a relatively independent graphic design art;
As an art form, font itself has a great impact on people's personality
an

兩欄

Font design as the basis of typographic design, is as critical as other
design elements, like color, layout and graphics;
More mysteries of fonts are waiting to be explored......

橫向分欄

設定合適的分欄便於閱讀

文字行數太多時，將變得非常長而難以閱讀，必須要分割成幾個區域，這個區塊就是「欄」。若有兩個欄時稱為「兩欄」。欄數較多時，頁面比較輕鬆休閒；而文章和小說為了能連續閱讀則應該減少分欄。

設計版式時，字與字之間、行與行之間必須留出一定的間隔才能方便閱讀。行間距是為了讓人感受到「間隔」的重點，字間距則可以製造出韻律感。

文字是一種重要的视觉传达语言；
是一门相对独立的平面设计艺术；
将字体本身看作一种艺术形式，它在个性……很大的影响；
字体的设计与颜色、版式、图形等其他设计元素一样，在排版设计中非常关键，字体的设计与选择是……设计的基础……
更多奥秘等着你来探索……

Word is an important visual communic……
Also a relatively independent graphic de……
As an art form, font itself has a great impact on people's personality and emotion;
Font design as the basis of typographic design, is as critical as other design elements, like color, layout and graphics;
More mysteries of fonts are waiting to be explored……

行間距

行與行之間的間隔

行間距的設定關係到閱讀時的感受。行間距過小，文字所占的版面越小；行間距過大，所占版面面積越大。

字間距

字與字之間的間隔

文字是決定文章是否容易閱讀，能否感受到文章韻律的關鍵。字距過大顯得稀鬆，過小則識別困難。

文字是一种重要的视觉传达语言；
↑行高
是一门相对独立的平面设计艺术；
↕行距
将字体本身看作一种艺术形式

1 行距是行與行之間的距離，行高則是每一行底到下一行底的距離。

字体的设计与颜色、版式、图形等其他设计元素一样，在排版设计中非常关键，字体的设计与选择是排版设计的基础；

思源黑體，字級為 6 點，行間距為 9 點。

2 正文部分的行距一般設定為文字大小的 1～1.5 倍，以確保每一行的清晰度，同時也提高了可讀性。

Word is an important visual……
It is a relatively independent……
art of graphic design art;

AGaramond LT，字級為 8 點，
行距為 10 點。

3 英文正文中，行距一般是正文字級的一倍以上。為了緩解閱讀產生的疲勞感，字距甚至會達到字級的多倍。

将字体本身看作一种艺术形式，它在个性和情感方面对人们有着很大影响；

将字体本身看作一种艺术形式，它在个性和情感方面对人们有着很大影响；

4 同樣大小的文字，在加粗後行距看起來就會顯得窄一些，因此可以適當增加行距來降低緊湊感。

更多奥秘等着你来探索
更多奥秘等着你来探索
更 多 奥 秘 等 着 你 来 探 索

5 字距不同，給人的感覺也會變化。字距較窄時，會呈現出密集感；字距設定比較寬鬆時，則給人舒適的感覺。

{Font} 字体
{Font} 字体

6 英文字一般不需要調整字距。當符號與中文字間隔過寬的時候，則需要調整間距。

透過改變文字的大小、粗細等要素可以更好地傳遞資訊，如果頁面中使用的文字沒有做任何處理，就容易使人感到視覺疲勞。因此，字級必須根據文字的字體、作用、對象變化而改變。

字級

在印刷設計中，文字大小常常以「點」為單位；移動端則以「像素」為單位。

字體粗細

字的粗細是指筆劃的粗細度。大多數字體設計都包含了多種不同的粗細以供選擇。

■ 主办单位
飞乐鸟艺术研究中心
Fei Le Niao Arts Research Centre

■ 展览地点
四川美术馆
Sichuan Art Gallery

■ 展览时间
2018 年 6 月 23 日
June 23rd, 2018

文字編排
艺术创造过程
Art Exhibition of Characters

文字是一种重要的视觉传达语言；
是一门相对独立的平面设计艺术；
将字体本身看作一种艺术形式，它
在个性和情感方面对人们有着很大
影响；字体的处理与颜色、版式、
图形等其他设计元素的处理一样非
常关键，字体的设计

1 版面根據文字的作用分為三個部分：吸引目光的標題部分，含有詳細資訊的正文部分與其他補充部分。

2 字級大小可以按照需要重點表現的視覺邏輯逐漸變小，例如：大標題、小標題、正文和補充說明的順序。

移動端18點

一门相对独立
设计语言

紙媒6.5點
一门相对独立的设计语言

- • Light　　思源黑体　Visby Round CF
- • Regular　思源黑体　Visby Round CF
- • Medium　**思源黑体**　**Visby Round CF**
- ●**Heavy**　　**思源黑体**　**Visby Round CF**

3 正文的字級在不同媒介展示中也有區別。紙媒不低於6.5點（300dpi）；移動端不低於18點（72dpi）。

4 上面是同一種字體的粗細對比，當字體變得越粗，與較細的文字對比就越明顯。

轻 → **重**

Design
字級小而線條粗的文字

Design
字級大而線條細的文字

5 文字線條越粗看起來就越重，越細的字看起來越輕，放在一起時就產生了強弱的變化。

6 兩種設計都能夠讓人感受到相同的重量，在設計時要同時考慮文字的字級大小與粗細。

為了透過不同的特徵瞭解文字設計之間的相似性和差異性，我們將字體分為不同的種類，例如襯線體、無襯線體、手寫體、裝飾體等。

文字编排
艺术创造过程
Art Exhibition of Characters

字體種類

西方字體可以分為襯線體、
無襯線體和其他字體。而中
文的襯線體以宋體為代表、
無襯線體以黑體為代表。

■主办单位
飞乐鸟艺术研究中心

DESIGN

襯線體

1 襯線體的特點是在筆劃首尾處有裝飾的部分，所以襯線體也被稱為「飾線體」或「有腳體」。

DESIGN

無襯線體

2 無襯線體的特點是筆劃首尾沒有裝飾，所有筆劃的粗細也相同。

字体

宋體

3 宋體的特點是分隔號粗、橫線細，並根據運筆習慣形成了三角形的字肩，給人一種古典美。

字体

黑體

4 黑體的特點和西方的無襯線體特點相似，橫線和分隔號的粗細基本一樣，沒有襯線裝飾，比較現代化的感覺。

裝飾體　**DECORATE**

哥德體　**Gothic body**

手寫體　*Handwritten script*

其他字體

5 西方語系字體中除了襯線體與無襯線體以外，還有很多其他的字體。

手写体

楷体

綜藝体

其他字體

6 除了宋體和黑體之外還有許多其他字體，例如：楷書、行書、草書、綜藝體、手寫體等。

字體風格是影響畫面整體效果的重要組成部分之一，例如：權威性的設計，字體的選擇應該方正、嚴謹。親和力的設計，字體應該輕鬆活潑點。傳統古樸的設計，字體應該具有傳統代表性。下面就一起來認識一些字體風格吧。

字體風格

圖中的毛筆字讓人感受到了傳統文化。除了傳統風格之外，還有表現未來科技感、復古懷舊、華麗裝飾、嚴謹細緻等風格。

Oldstyle
高级和传统感

① 襯線體和宋體因其歷史悠久和廣泛使用，自然給人有「高級」和「傳統」的印象。

Delicate
精致、现代感

② 比起粗線條的文字，細線條的文字更能帶給人精緻感，黑體和無襯線體給人現代、俐落和清新的印象。

FUTURISTIC
未来、先进感

③ 文字的構成要素越簡單、有生命力的印象越淡，抽象感越強，越能呈現出未來、先進感。

IMPACT
力量、冲击感

④ 直線型的文字，線條越粗越能強調存在感，展現出力量、衝擊感。

Feel soft
柔和、亲近感

⑤ 線條粗大且渾厚圓潤的文字設計給人親近、柔和的印象。

DECORATIVE
装饰感

⑥ 文字的裝飾方向有很多，裝飾性越高越能吸引目光。

宋体

思源宋體

宋體字在起始和結束的地方都有裝飾，筆劃有橫細豎粗的變化特點，適用於比較嚴肅、經典的設計風格中。

方正粗宋簡體

宋体

在理想的最美好世界中，一切都是为最美好的目的而设。——伏尔泰

方正仿宋簡體

宋体

在理想的最美好世界中，一切都是为最美好的目的而设。——伏尔泰

方正書宋簡體

宋体

在理想的最美好世界中，一切都是为最美好的目的而设。——伏尔泰

在理想的最美好世界中，一切都是为最美好的目的而设。——伏尔泰

王汗宗顏楷體繁

楷体

在理想的最美好世界中，一切都是為最美好的目的而設。——伏爾泰

方正北魏楷書簡體

楷体

在理想的最美好世界中，一切都是为最美好的目的而设。——伏尔泰

在理想的最美好世界中，一切都是为最美好的目的而设。——伏尔泰

楷体

方正楷體簡體

楷體像手寫字體，文字結構完整、充滿古典韻味，給人很正式的印象，適用於古風、傳統的風格設計中。

黑体

思源黑體

在理想的最美好世界中，一切都是为最美好的目的而设。
——伏尔泰

黑體也分為復古感的傳統型以及線條經過修飾的現代型。傳統型的線條並非都是直線，有微微揚起的變化給人懷舊感，現代型則給人明快、理性和開放的感覺，比較適合簡潔、大方的設計風格。

傳統型

現代型

方正細黑簡體

黑体

在理想的最美好世界中，一切都是为最美好的目的而设。——伏尔泰

文泉驛正黑

黑体

在理想的最美好世界中，一切都是为最美好的目的而设。——伏尔泰

方正超粗黑簡體

黑体

在理想的最美好世界中，一切都是为最美好的目的而设。——伏尔泰

站酷高端黑

黑体

在理想的最美好世界中，一切都是为最美好的目的而设。——伏尔泰

站酷酷黑

黑体

在理想的最美好世界中，一切都是为最美好的目的而设。——伏尔泰

方正黑體簡體

黑体

在理想的最美好世界中，一切都是为最美好的目的而设。——伏尔泰

賢二體

創意

在理想的最美好世界中，
一切都是为最美好的目的
而设。——伏尔泰

鄭慶科黃油體

創意

在理想的最美好世界中，一切都是
为最美好的目的而设。——伏尔泰

站酷小薇LOGO體

創意

在理想的最美好世界中，
一切都是为最美好的目的
而设。——伏尔泰

龐門正道標題體

創意

在理想的最美好世界中，一
切都是为最美好的目的而
设。——伏尔泰

站酷文藝體

創意

在理想的最美好世界中，
一切都是为最美好的目的
而设。——伏尔泰

方正稚藝簡體

創意

在理想的最美好世界中，
一切都是为最美好的目的
而设。——伏尔泰

其他字体

在理想的最美好世界中，一切都是为最美好的目的而设。——伏尔泰

站酷快樂體

除了黑體、宋體和楷體以外還有很多字體，例如手寫體、粗圓體、細圓體和創意美術字等，它們的風格也充滿多樣性，適合充滿個性、活躍的設計風格。

Serif

BodoniXT

Nostalgic 懷舊感
Kindly 親切感
Modern 現代感

襯線體 *(serif)* 根據襯線筆劃首位相連接的地方變化大致可分為：具有特定曲線、表現傳統風格的「支架襯線體」，連接處為細直線、具現代感的「髮絲型襯線體」，以及粗厚四角形、給人強勁有力感的「板狀襯線體」，適合表現在傳統、嚴格的設計風格中。

Afta serif

Serif

To be or not to be,that's a question.

支架襯線體

髮絲型襯線體

板狀襯線體

Minion Pro

Serif

To be or not to be,that's a question.

Alegreya

Serif

To be or not to be,that's a question.

Andada

Serif

To be or not to be,that's a question.

Bentham

Serif

To be or not to be,that's a question.

BodoniXT

Serif

To be or not to be,that's a question.

Cambo

Serif

To be or not to be,that's a question.

Sans
Serif

無襯線體 *(serif sans)* 也可以分成幾種類型。強有力的「古典無襯線體」，特點是小寫字母 g 與其他字體的 g 不一樣；具有現代感帶有幾何圖形的「現代無襯線體」；給人明快輕巧帶有溫暖感的「簡潔無襯線體」。無襯線體適用於現代、理性的風格設計中。

古典無襯線體　**Magic**
現代無襯線體　**Magic**
簡潔無襯線體　Magic

Afta sans
Sans Serif
To be or not to be, that's a question.

Amble
Sans Serif
To be or not to be, that's a question.

Arsenal
Sans Serif
To be or not to be, that's a question.

Asap
Sans Serif
To be or not to be, that's a question.

Aurulent Sans
Sans Serif
To be or not to be, that's a question.

BPreplay
Sans Serif
To be or not to be, that's a question.

Ebrima
Sans Serif
To be or not to be, that's a question.

Aguafina Script
Script
To be or not to be, that's a question.

ZCOOL Addict Italic
Script
To be or not to be', that's a question.

Alex Brush
Script
To be or not to be, that's a question.

CAC Champagne
Script
To be or not to be, that's a question.

Chaparral Pro
Script
To be or not to be, that's a question.

Dancing Script OT
Script
To be or not to be, that's a question.

Italianno
Script
To be or not to be, that's a question.

優雅的 *Elegant*
自由的 **Free**
獨特的 *Distinctive*

「手寫體」 *(script)* 是一種充滿手寫效果的字體。有使用鋼筆書寫的優美的傳統字體，能產生出優雅的感覺；也有用簽字筆書寫的現代感的字體，給人一種溫暖親切的感覺，仿佛是作者親筆寫下了每個字。手寫體適用於個性鮮明的設計風格，也常用於女性化的產品設計之中。

Script
Snell Roundhand

文字組合

字間距

一致 ← → 差異

11:11 ← 11: 11 → 11 : 11

統一字間距

不同形狀的字組合在一起，字間距所顯示出的效果不一樣。

松乡別墅
↓
松乡別墅

1, 573
↓
1,573

根據不同的字將字間距調整到相同的距離會更加舒服。

改變字間距

透過調整字間距改變文字的排列方式，使其產生新的意義。

独立的平面艺术设计
编排的艺术

↓

独立的
平 面 艺 术 设 计
编排的艺术

字體

一致 ← 瑞R ← 瑞R → 瑞R 差異

組合相似的元素

將結構相似的中英文字體組合在一起會很協調。

彩虹
Rainbow

相似的黑體和無襯線體

彩虹
Rainbow

相似的宋體和襯線體

彩虹
Rainbow

相似的手寫體

不同元素進行結合

在文字組合上形成強弱關係，或是強調主角使其更顯眼。

從字體的風格、顏色和粗細等方面進行強調對比。

字級大小

一致 ← → 差異

幸运 Lucky ← 幸运 Lucky → 幸运 Lucky

漢字和其他字體的差異

不同語種的字體組合，看起來的字級大小是有差別的，透過調整個別文字使文字整體變整齊。

代码是 AMZN

↓

代码是 AMZN

將英文字母加大一號就和中文字級差不多。

強調局部並使其醒目

把想強調的文字變大或將不重要的文字變小，增強對比突出重點內容。

搭配是有規律的同时也是有协調性的

12 月 11 日

↓

12月11日

將需要強調的詞語放大，即使是在段落中也很醒目。

文字的粗細

一致 ←----------→ 差異

年春夏秋冬 ← **年**春夏秋冬 → 年春夏秋冬

在外觀上保持粗細統一

同一種字體即使粗細相同，大小不同時看起來也會不平衡。可以調整部分字體以達到視覺上的統一。

年春夏秋冬

字體粗細一樣

年春夏秋冬

將較小的文字加粗

大小相同的文字需要增強對比度

將強調的文字加粗使其他文字變細，也是表現強弱的有效方法。

川剧
都遗留在街角的
茶馆里
Welcome
to Charm Capital

川剧
都遗留在街角的
茶馆里
Welcome
to Charm Capital

| 標準 | ← 文字的直曲 → | 差異 |

Relaxed ← **Relaxed** → Relaxed

直線字體

直線字體可以表現出堅硬的性格，給人嚴肅、充滿力量的感覺，適合正式的場合。

官方店

官方店

官方店

直線型文字基本由直線構成，偏向黑體的感覺，線條越粗力量感越強。

曲線字體

曲線字體可以賦予文字細膩靈活的性格，給人活潑、親切的感覺，適用於輕鬆的設計風格。

不如画画
drawing

曲線型文字偏向於手寫體的感覺，結構更加靈活、隨意和自由。

文字的排布

標準 ←————————————→ 差異

一年四季 ← 一年四季 → 一年四季

有序排布

有序的排布易讀性高、排列整齊，適用於字數為雙數或者短句的設計。

花好月圓

遇见小幸运

錯位排布

錯位排布可使字體更加具有節奏感和靈動性，適合表現的主題範圍廣泛。

一见倾心玫瑰情书

↓

一见倾心玫瑰情书

在錯位排布的時候需要考慮文字之間的穿插及留白，可以根據設計需求增加表現形式。

Smile

smile

文字编排

文字编排

▲

手寫體中筆觸較粗的字體
字間距過小，容易給人
擁擠緊張的印象。

手寫體的編排

選擇手寫體文字時應該注意字體
之間的流動性和美觀性，需要考
慮如何才能表現出手寫字的流暢
感，使版面看起來更加美觀。

Lovely

手寫體需注意字間距的大
小，過大時則容易斷開，
使其看起來不流暢。

▶

Lovely

?

符號的樂趣

在字體中包括標點符號、數學符號和特殊符號。更改它們的大小和顏色，或將其用作設計元素都非常有趣。

30¥ "那些日子

文字的強大表現力

案例展示

下面案例中的資訊雖然已經進行過簡單歸納，但文字之間的對比還是不夠鮮明突出，標題也不夠醒目，導致主題模糊，給人單一枯燥的感覺。

修改後的案例在各組文字之間作了明確的區分，整體主次分明、對比效果強烈，畫面因此顯得更加豐富清晰。

大標題突出主角感

版面中最大的字體為大標題，其往往處於「第一印象」的地位，特點鮮明、準確、簡練，有著吸引讀者、引導讀者理解內容的作用。

放在中間位置的標題是最顯而易見的。

標題之間雖然距離很大，但樣式統一，也確保了閱讀的流暢性。

打破一成不變，增強標題的存在感。

將標題放到頁面左下角，保持版面重心的規律也能直接展現。

將標題放大撐出版面，不破壞識別度，也能增加衝擊感。

將小標題放在大量留白中，只要配置好也能充分顯現。

將標題穿插在文字較多的版面之中，大字級也很明顯。

改變文字方向或者使文字變形，可以帶來強烈的動感和節奏感，使標題醒目突出。

描述文字的編排

在簡潔的標題之後，描述文字算是進入正文前的「連接」角色。標題因為精簡而無法加入更多的詳細資訊，傳達的資訊有限，加入描述文字就可以與正文連接達到引導的作用。

· 一般在標題之後，正文之前
· 字級比正文稍大或者相同
· 文字數量多於標題，儘量精簡
· 主要用於描述並概括主題

和標題一起

標題後加描述文字，就很容易吸引目光。

活力橙新鮮出炉

象征活力的色彩
为全球文化带来转机
给人向上的力量

走进森林
步道小旅行

和初心者站在同一阵线
我们致力走访每一条步道
最美的风景就在山林步道间！
从此爱上登山旅行

和正文一起

透過調整字級和改變字體，緊接著正文也可以表達清楚。

农历二月二十三
年的开端
迎小年

let's music
音乐人的一天
休闲时光

最幸福
独立音乐人！！

留白單獨放置

將描述文字單獨放置時，層級也是僅次於標題。

两汉时期
烤肉讲究
烤肉
史话

医学认为
养生与养颜密不可分
养
颜
的秘密

增強正文的表現力

由於內容比較多，正文的目的是讓讀者在讀完該段文字、看了圖片之後，心中留下強烈的印象或是特殊的情感，必須考慮將「易讀」的文字轉變得更有「表現力」。

- 文字有一定的數量
- 增加按鈕
- 搭配高品質的產品圖
- 內容進行分組

字體之間的差異性

不同種類的襯線體組合在一起，表現出的氛圍也會不一樣。

Happy Children's Day 5.5% discount for all book	Happy Children's Day 5.5% discount for all book	**Happy Children's Day** 5.5% discount for all book
Happy Children's Day 5.5% discount for all book	Happy Children's Day 5.5% discount for all book	Happy Children's Day 5.5% discount for all book

加不同顏色襯底

對某一部分增加不同顏色的襯底進行強調。

黑色是宇宙的底色，也是一切的归宿，也是布、黑色雨季，同时也象征着繁荣与生命。　**黑**

灰色和粉色搭配可以让人联想到女性，暗色搭配可以产生男子汉的感觉。　**灰**

现代社会把白色视为高品位审美的色，**白** 色纯洁、拥有不容妥胁、难以侵犯的气场。

版面節奏感

改變部分文字的字體、大小和色彩，版面就會產生「節奏感」。

炸鸡 & 啤酒
最好吃的店排名 Top10！

炸鸡 & **啤酒** **10**
最好吃的店排名 Top

提煉整理關鍵字

為了方便快速地瞭解到關鍵資訊，需要把正文的內容進行概括，可以根據頁面的內容使用不同的標題和關鍵字，儘量簡潔地表達出來。

- 字級一般大於正文，小於標題
- 內容盡可能簡短精煉
- 文字表現豐富多變，精簡突出

標題、關鍵字的表現

01
全场五折
套餐好礼
02
03
满减包邮

加上數字進行強調

▲ 祛黄美白
▲ 滋润嫩肤
▲ 深层清洁

加入圖標或符號

遮不住的
"面如土色"

加入引號突出強調

［补充水分］
［提亮肤色］
［淡化细纹］

添加括弧進行歸納

梦想中的自己

更改字體強調存在感

SECRET WAIST
收腰的秘密

ELEGANT SCPET
飘逸的秘密

加入其他語言翻譯

分類歸納

將文案意思相近的元素提煉出來，總結歸納。

佛手柑精油
一種成分
山茶花精粹
一種成分
欧洲赤松精油
一種成分

相關成分
佛手柑精油
山茶花精粹
欧洲赤松精油

重點關注

赫尔巴特的形式主义美学认为，美只能从形式来检验，即从构成美的因素和艺术作品形式之间的关系来检验。

「首字放大」強調重點

GOOD MORNING

將文字中的某部分變形作為重點

晚安

在文字中添加「填充色」

修飾文字

把文字當成「圖案」而非「文字」來設計，可以進行細節修飾、豐富頁面，也可以作為 Logo 或者印章標誌。同樣把關鍵字和標題進行字體和組合方式的改變，也可以增強裝飾效果。

· 可以與其他字體作出區分
· 透過傾斜、改變形狀突顯效果
· 注重裝飾性
· 適當減弱效果，不影響主標題

優化細節的表現方式

追光者
Light follower

加入英文增強語調氛圍

艺术风格 ①
洛可可风格

艺术风格 ②
哥特式艺术

將小標題和大標題組合

拟人，拟物
大脸猫 × 林雨深

用特定形式控制文字

SATISFACTION
100%
★ ─── ★
TOP
QUALITY
GUARANTEED

組合出 Logo 或者印章的樣子

文字力量

Art Decoupage Art Decoupage Art Decoupage
Art Decoupage Art Decoupage
Art Decoupage Art Decoupage
Art Decoupage Art Decoupage
Art Decoupage Art Decoupage

將其置於背景中理解指導詞

給文字增加不同的紋理表現質感

掌握色彩

認識色彩
色彩的基本配色技巧
理性思維與感性思維的碰撞

認識色彩

色彩是透過眼睛和大腦對光所產生的一種視覺效應。如果沒有光線,無法在黑暗中看到任何物體的形狀與色彩。區分物體的色彩時,並不是看物體本身的顏色,而是將物體反射的光以色彩的形式進行感知的。

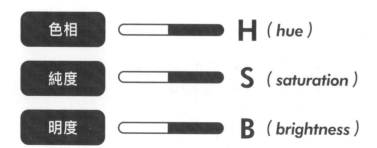

什麼顏色？

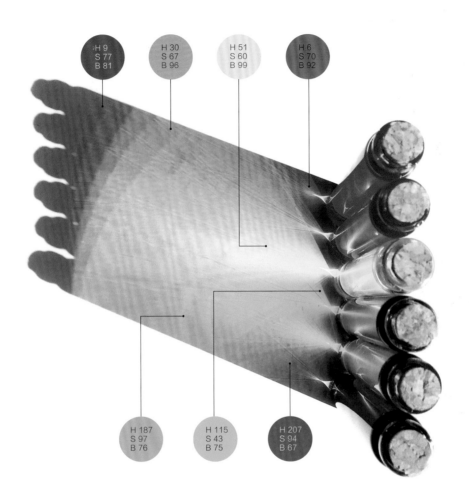

H 9
S 77
B 81

H 30
S 67
B 96

H 51
S 60
B 99

H 6
S 70
B 92

H 187
S 97
B 76

H 115
S 43
B 75

H 207
S 94
B 67

色彩三要素——色相

色相是色彩的首要特徵，是區別各種不同色彩的最準確的標準，任何色彩都具備三要素，即色相、純度和明度，其中色相對視覺的影響最大。眼睛在捕捉、識別色彩時，首先識別的是色相，它為各種顏色之間作出區分。

按照色相環看，其中紅、黃、橙色為暖色，藍和藍綠色為冷色，冷暖之間的紫色和綠色為中性色。在色相環中處於對立位置的為補色，例如紅和綠、紫和黃、橙和藍。

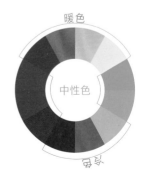

暖色

中性色

冷色

有多鮮豔？

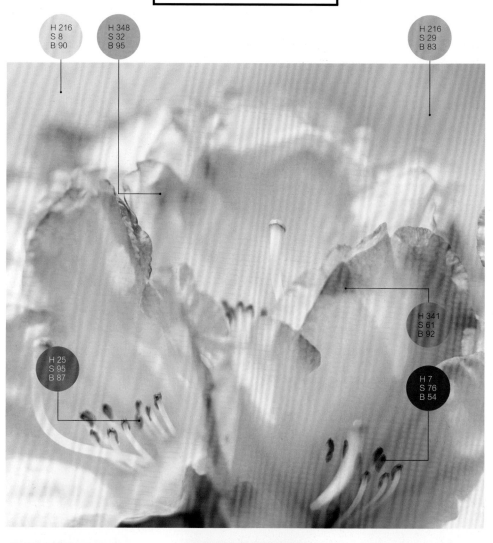

H 216
S 8
B 90

H 348
S 32
B 95

H 216
S 29
B 83

H 341
S 61
B 92

H 25
S 95
B 87

H 7
S 76
B 54

高彩度　　　低彩度

高彩度　　　低彩度

高彩度　　　低彩度

色彩三要素──純度

純度通常是指色彩的鮮豔程度，也可以稱為色彩的飽和度、彩度、鮮度和含灰度等。純度越高色彩就越鮮明，相反地，色彩純度越低、顏色越渾濁。其中，紅、橙、黃、綠、藍、紫等基本色彩的純度最高，無彩色的黑、白、灰的純度幾乎為零。

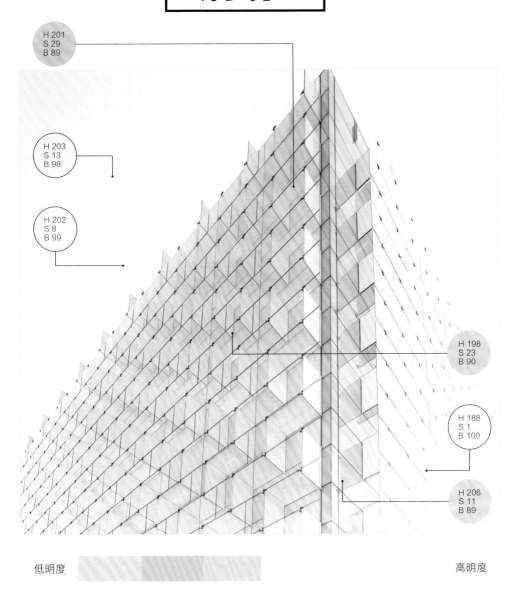

有多亮？

H 201
S 29
B 89

H 203
S 13
B 98

H 202
S 8
B 99

H 198
S 23
B 90

H 188
S 1
B 100

H 206
S 11
B 89

低明度 　　　　　　　　　　　　　　　　　　　　　　高明度

色彩三要素——明度

明度是指色彩的深淺程度，色彩的深淺和明暗取決於反射光的強度，物體由於反射光量的
不同而產生不同的明暗強弱。不同的色彩具有不同的明度，任何色彩都存在著明暗變化。
色彩的明度分兩種情況：一種是相同色相的不同明度，另一種是不同色相的不同明度。明
度值越高，色彩越亮；明度值越低，色彩越暗。

顯示模式

ZOOM · · · · · · · · · · +

色光三原色──RGB 模式

隨著顯示器的放大可以看出,最終出現的只有紅(R)、綠(G)、藍(B)三個顏色,也叫做「色光三原色」。它們之間可以相互疊加出各種各樣的顏色,因此稱其為加法三原色,全部重疊的話可以成為最亮的白色(W),光為零則變成黑色。日常設計中都使用 RGB 格式,如電腦顯示器、電視等。

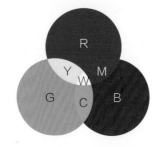

印刷模式

ZOOM · · · · · · · · ● +

顏料三原色——CMYK模式

CMYK即青（C）、洋紅（M）、黃（Y）、黑（K）四種色彩混合疊加，因為在實際應用中，青色、洋紅色和黃色很難疊加形成真正的黑色，因此才引入了K——黑色。黑色的作用是強化暗調，加深暗部色彩。CMYK也稱為印刷色彩，比如期刊、雜誌、報紙、宣傳海報都是印刷出來的，運用的就是CMYK模式了。

R + G + B
混色

混色是指把不同的顏色混合起來，組合成另外的顏色，一般用三原色就可以混合出多種色彩。剛開始用數值來調和色彩的話是比較困難的，透過色調、明度、彩度的順序去調節，就能順利地調出理想的顏色。

決定色調

首先從 RGB 的色光三原色入手，用 100% 或 50% 將 RGB 的三種顏色組合起來，就能表現出幾乎所有的色調。

R100%	+	G100%	=	R100% G100%	G100%	+	B100%	=	G100% B100%	B100%	+	R100%	=	B100% R100%

R100% + G100% = R100% G100%　　G100% + B100% = G100% B100%　　B100% + R100% = B100% R100%

R100% + G50% = R100% G50%　　G100% + B50% = G100% B50%　　B100% + R50% = B100% R50%

R50% + G50% = R50% G50%　　G50% + B50% = G50% B50%　　B50% + R50% = B50% R50%

決定明度

如果是顏料，加入白色就會變亮，在 RGB 指定的顏色數值裡加入白色，色彩明度減少就會變亮。

G100%	+	WHITE 30%	=	G70%
G100%	+	WHITE 50%	=	G50%
G100%	+	BLACK 50%	=	G100% K50%

決定彩度

顏色的數量往往疊加的越多顯得越鮮亮。全部加入就會成為白色，因此 RGB 顏色疊加模式為加色模式。

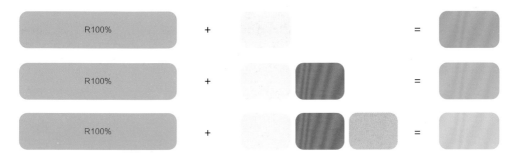

顏色性格印象

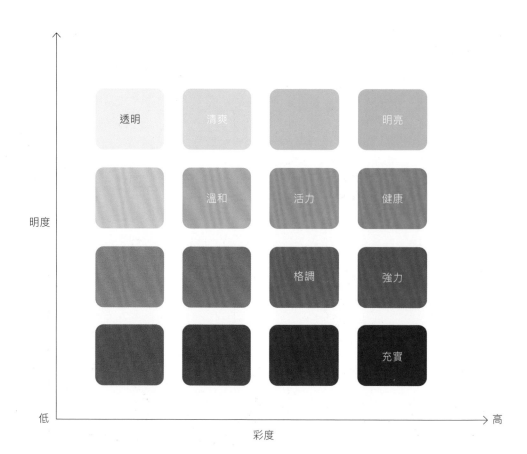

同色系顏色也有不同的性格

比起單純的「藍色」，加上「深藍色」、「湖泊藍」、「活力藍」等形容詞就更容易讓人聯想到具體的顏色。用明度和彩度的組合表現同一種顏色之間的色調差別，就會給人不同的印象。

Q：你想要什麼個性的顏色？

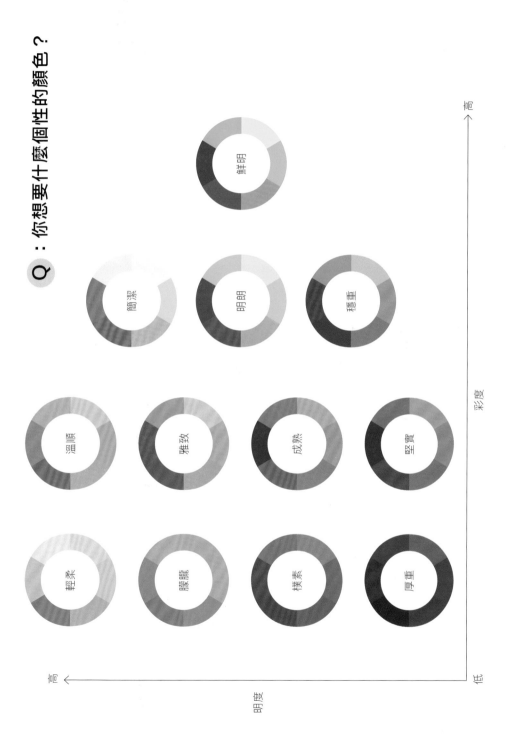

高

彩度

高

明度

低

鮮明

簡潔　明朗　穩重

溫順　雅致　成熟　堅實

輕柔　朦朧　樸素　厚重

色彩的基本配色技巧

**有層次感
的配色**

Q 如何使配色充滿層次感？

A 有層次感的配色是指明度、純度和色相按照一定標準發生階段性
的變化，順序排列構成的配色。

▲ 不同明度的類似色

▲ 同色相不同明度的顏色

▲ 同色相不同純度的搭配

**強調色
配色**

Q 如何讓色彩搭配突出重點？

A 在大面積同色系的色彩構成的畫面中添加少量強對比的色彩，使
重點色突出主題。

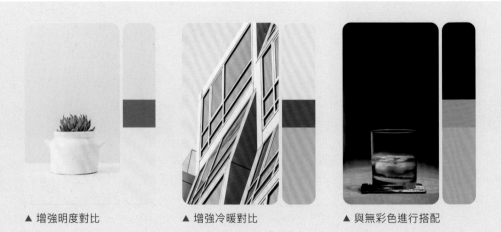

▲ 增強明度對比　　　　　　　　▲ 增強冷暖對比　　　　　　　　▲ 與無彩色進行搭配

同類色
深淺搭配

Q 同類色如何進行搭配？

A 同類色搭配是由同一色相中有色調差的色彩構成的，屬於單一色彩搭配，透過調整色調之間的差異，使搭配看起來明快自然。

▲ 黃色搭配

▲ 紅色搭配

▲ 藍色搭配

暗色調
配色

Q 暗色調如何進行搭配？

A 暗色調配色由較為陰暗的色彩組合而成，展現穩重、低調、神秘的印象，營造出沉穩的感覺。

▲ 暗調配色 1

▲ 暗調配色 2

▲ 暗調配色 3

**冷色調
配色**

Q 冷色調如何搭配？

A 冷色調配色主要運用青、藍、綠等清爽、寒冷的顏色構成，可透過色相環上相近的顏色進行組合。

▲ 藍色色調搭配

▲ 冷色調色相搭配

▲ 綠色色調搭配

**暖色調
配色**

Q 暖色調如何搭配？

A 暖色調配色由紅、橙、黃等具有溫暖、熱情的顏色構成，可透過色相環上相近的顏色進行組合。

▲ 黃色色調搭配

▲ 暖色調色相搭配

▲ 紅色色調搭配

**隔離感
配色**

Q 如何展現活潑、動感的配色？

A 將色彩之間的聯繫有意切斷，使配色具有隔離感，效果強烈醒目。

▲ 隔離感配色 1

▲ 隔離感配色 2

▲ 隔離感配色 3

**對比色
配色**

Q 如何增強顏色之間的對比？

A 透過對比色互相搭配，使色彩之間產生明度、純度和色相的差異，營造出強烈的視覺衝擊。

▲ 色相對比

▲ 純度對比

▲ 明度對比

左腦

用來說明和強調
功能性的顏色

人類的左右腦各有側重。左腦決定人的邏輯思維，即看到理性的一面，在顏色搭配中，運用左腦的思維方式可以突出顏色的功能性，使顏色突出、搭配引人注目、增強符號的識別性等。

理性思維與感性思維的碰撞

突出部分顏色

○ 相比黑白灰，其他顏色更容易引人注目

在想強調的地方用飽和度高的顏色填充，當文字進行顏色的強調後才會變得有特殊意義。

顏色分明暗

○ 明度差小的一方不容易看出，明顯的一方容易看出

圖與文字之間的顏色明度產生一定的明度差就容易閱讀，如果整體明度差不多，主次關係不明確，就變得難以閱讀。特別要注意文字與圖片不是黑白顏色的組合，就需要改變圖片與文字之間的色彩明度差異，才能方便閱讀。

顏色增強亮點

○ 暖色系比冷色系更容易吸引目光

暖色系和純度高的顏色容易吸引目光，冷色系和純度低的顏色就相對弱一些。特別是純度高的黃色和紅色，經常被用在道路交通標誌上。

顏色識別為符號

○ 如果使用相同的顏色，就不容易識別出該符號

同一顏色在不同符號上繼續使用，就不容易有識別度，在顏色上作出區分，使顏色變成符號就可以傳遞資訊。

顏色分組

LADIES FASHION
FASHION GOODS
CAFE&RESTAURANT

三種功能區同為藍、綠色系，區塊之間差別很小

LADIES FASHION
FASHION GOODS
CAFE&RESTAURANT

將區塊組合換成暖色系

使用相似的冷色系顏色看上去差別不大，顏色之間容易相融具有相同性，資訊傳達容易混為一體。而暖色系顏色之間雖然相似但仍有較大的差別，因此較適合組合為平面效果圖。

顏色分層次

○ 飽和度越高重要度越高，顏色飽和度低的較為次要。

用鮮豔的顏色在畫面中比較重要和需要強調的地方做記號，能使畫面強調突出，飽和度越高的顏色表現越強烈，透過改變色彩的飽和度，使畫面主次明確而富有層次感。

左腦的色彩在生活中的運用

功能性顏色在生活中被廣泛運用在具有標誌性的物品上，讓人們能夠清楚分辨。

紅色的消防車 　　　　　　　　　黃色的校車

注意（黃色）

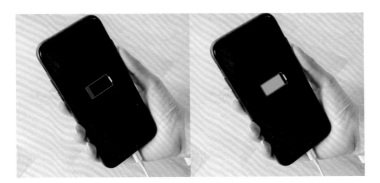

紅色為電量過低 　　　　　　　　綠色為電量充足

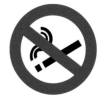

禁止（紅色）

安全（綠色）

不同顏色的線路

體育比賽中不同顏色的隊服

右腦

左右眼睛看到的印象
情緒性的顏色

右腦決定人的視覺感受，即看到感性的一面。在顏色搭配中運用右腦的思維方式可以喚起對顏色記憶和情緒，從視覺、味覺、嗅覺、聽覺、觸覺等方面獲取對顏色的記憶和感受。

關於顏色的視覺

哪一個更近？

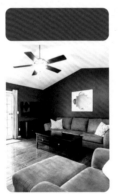

靠近　　　　　拉遠

哪一個更大？

狹小　　　　　廣闊

顏色顯現出距離的差別

明亮的暖色系給人醒目感，會顯得物體較大、距離更近，因此暖色系的衣服在視覺上感到更近。而深色會顯得更深邃、給人距離感，因此冷色系的房間看起來會覺得更寬敞。

顏色顯現出大小的差別

明度較高的白色往往具有膨脹感，因此顯得面積更大，白色衣服看起來寬鬆。而暗色系則給人濃縮的感覺，因此就顯得面積較小。

關於顏色的味覺

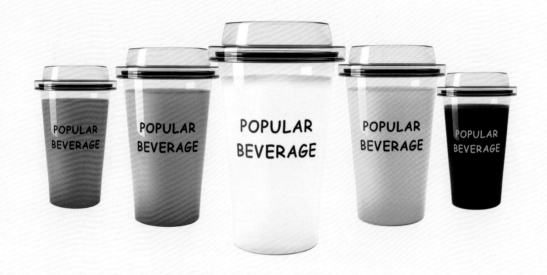

POPULAR BEVERAGE

POPULAR BEVERAGE

POPULAR BEVERAGE

POPULAR BEVERAGE

POPULAR BEVERAGE

分別是什麼味道？

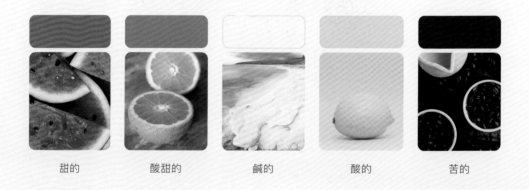

甜的	酸甜的	鹹的	酸的	苦的

顏色顯現出味道的差別

一般來說，人們想到慣用食材就會聯想到其顏色和味道，比如像西瓜一樣的紅色是甜的，像咖啡豆一樣的褐色是苦的。即使沒有任何說明，只要看到顏色就能聯想到味道，所以有意識地選擇顏色很重要。

關於顏色的嗅覺

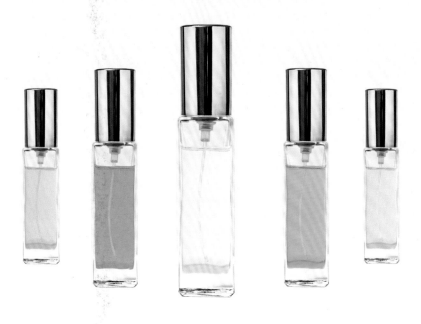

猜猜看分別是什麼香味？

| 清爽型 | 果香型 | 花香型 | 柑橘型 | 清香型 |

顏色顯現出氣味的差別

看到香水的顏色就會聯想起它們的味道，也會從感覺到的香味中浮現出某種顏色。和味覺產生的顏色一樣，嗅覺和顏色也有關聯，因此還是要從原材料的顏色出發找到關鍵字。

關於顏色的聽覺

The music
anything

The music
anything

「看看」是什麼曲風？

可愛
活潑
清新

懷舊
古典
安靜

顏色顯現出聲音的差別

活潑、可愛、懷舊、古典這些感受也可以用顏色來表示，純度高、明度高的顏色給人輕鬆愉悅的印象；純度低、明度低的顏色給人樸素平靜的印象。色相越多畫面越開放、生動，整體氛圍更熱鬧；反之氛圍單調，更為平靜。

關於顏色的觸覺

哪一個暖和些？

哪一個更重？

暖和　　　　　　　　寒冷

沉重　　　　　　　　輕盈

顏色顯現出溫度的差別

暖色讓人聯想到火焰和太陽等帶給人溫暖的東西，而冷色則讓人聯想到大海和冰等讓人感到涼爽的場景，這兩種顏色都具有很強的代表性。

顏色顯現出重量的差別

明度較高的顏色會顯得輕柔一點，而明度低的顏色則顯得更硬更沉重。即使是相同尺寸的水杯，黑色看上去也要比白色顯得重一些。

關於顏色的記憶

即使是同樣主題的卡片和信封，顏色不同讀取的訊息也會改變。透過喚醒腦海中的記憶，就對顏色產生了固定印象。

耶誕節
Christmas

婚禮
Wedding

春節
The Spring Festival

顏色的印象

每種顏色都會帶給人不同的印象，試著與照片結合感受一下吧。

紅色 *Red*

粉色 *Pink*

橙色 *Orange*

黃色 *Yellow*

綠色 *Green*

藍色 *Blue*

紫色 *Violet*

赭石 *Ochre*

黑色 *Black*

灰色 *Gray*

白色 *White*

鮮豔 | 熱情 | 濃郁 | 興奮

Red 紅色

輕柔 | 浪漫 | 纖細 | 歡愉

Pink 粉色

明朗 | 生動 | 純真 | 積極

Green　綠色

活力 | 青春 | 幸福 | 歡樂

Yellow　黃色

生機 | 舒適 | 健康 | 放鬆

Orange　橙色

獨特 | 靈性 | 神秘 | 優雅

Blue 藍色

Violet 紫色

保守 | 古樸 | 沉穩 | 傳統

冷靜 | 認真 | 高貴 | 理性

Ochre 赭石

Black 黑色

份量|沉穩|莊嚴|堅實

雅致|朦朧|內涵|平靜

Gray 灰色

White 白色

純潔|乾淨|簡潔|透明

用圖片傳遞資訊

學會「看」圖片

學會「感受」圖片

學會「放置」圖片

學會「看」圖片

版式設計中的圖片運用是至關重要的，學會從照片的拍攝角度去理解構圖，對照片的剪裁很有助益。

看主角

把主體想像為一個點，做為畫面中的視覺中心，可以安排在畫面的正中心，也可以偏離於畫面存在於邊角。儘量確保畫面背景乾淨，使照片主角更加清晰。可以透過環境烘托主題的方法，利用門、窗、山洞或其他框架作為前景來表達主體、闡明環境。

點構圖

將主體物放在畫面中的某一角或某一邊，給人思考和想像的空間，富有韻味。

中心式構圖

將主體物以特寫的形式加以放大，使其局部佈滿畫面，具有緊湊、細膩等特點。

框架式構圖

將前景搭在主體的兩邊或四周。這時前景仿佛一個「畫框」，主體居於畫框之中，自然會引起注意。

看比例

很多優秀的作品簡單卻富有美感。在單一元素的基礎上設計，成功的訣竅就在於 0.618 的黃金比例，主體物只要處於畫面 1/3 的位置上，畫面整體看上去就會很協調。黃金分割線多用作地平線、水平線或天際線。

對稱式構圖

對稱式構圖具有平衡、穩定的特點，給人簡潔清晰的印象。常用於表現對稱建築和特殊風格的物體。

平衡式構圖

利用水平線或地平線構成，把畫面水平分割，此構圖方法簡單易懂且給人穩定感。常用在月夜、水面、夜景等題材中。

九宮格構圖法

將主體放在「九宮格」交叉點的位置上。這種構圖符合人們的視覺習慣，使主體自然成為視覺中心。具有突出主體、平衡畫面的特點。

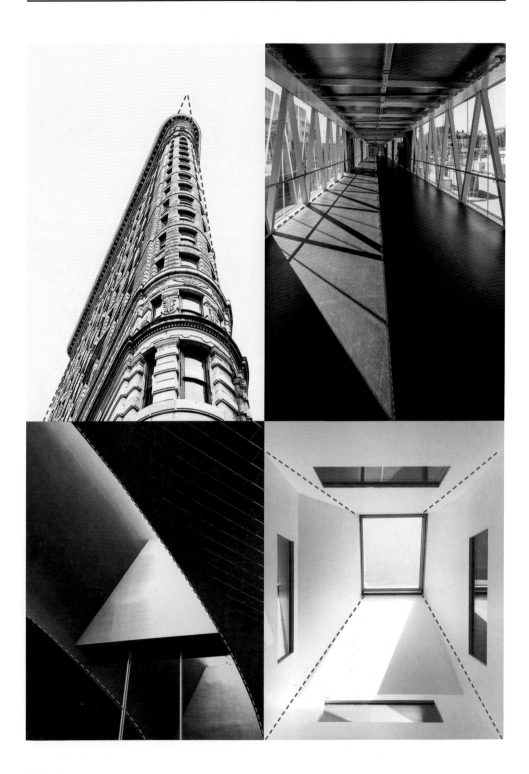

看結構

透過觀察物體對照片建立秩序，靈活運用照片本身所具有的動態，就可以發現不一樣的結構美。例如三角形構圖能使畫面更加穩定，X形構圖可以製造出畫面的動感，弧線構圖能展示物體的優美弧度。

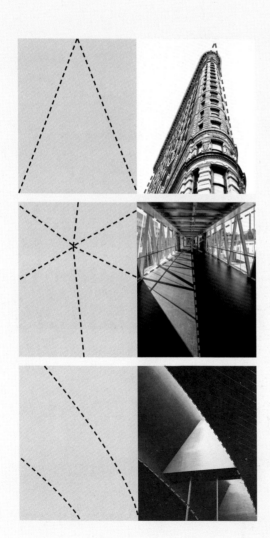

三角形構圖

畫面中的視覺主體形成一個穩定的三角形結構。該類型構圖較靈活，具有安定的特點，畫面給人正直高大的感覺，以及向上、向前的韻律感。常用於不同景別，如近景人物與特寫等題材。

X 形構圖

線條、影調按X形佈局，透視感、衝擊力強，有利於把人們視線由四周引向中心，或使景物從中心向四周逐漸放大。常用於建築、橋樑、公路、田野等題材中。

弧線構圖

畫面中的景物呈現弧線形的構圖，具有延長、變化等特點，看上去優美、雅致、協調。常用於河流、溪水、小路等題材中。

學會「感受」圖片

為了傳達想要傳遞的資訊，選擇什麼樣的圖片是決定因素。

① 感受的圖片
閱讀的圖片

可以將圖片分為傳達情感的用來「感受的圖片」和傳達資訊的用來「閱讀的圖片」兩種。

傳達感受的圖片

1. 主要用來欣賞的圖片
2. 更注重照片整體的氣氛
3. 為了印象深刻，透過尋找特別的關注點傳達感受

閱讀的圖片

1. 主要適合說明主體的圖片
2. 準確地捕捉被攝體本身
3. 色差模糊的效果要少一點，圖片更加原始、自然

遊客旅遊拍攝的照片

官方的旅遊宣傳照片

左側拍攝的照片更具有故事性，帶有強烈的個人主義色彩，通常適合於抒發個人情感。右側的照片更加注重地標的完整性，能確保人們準確地找到位置，通常適合用在官方宣傳圖片中。

餐廳美食宣傳照片

菜單選購照片

為了吸引顧客，餐廳往往需要將料理拍攝得更有氛圍感，增強吸引力進行宣傳，因此左側的照片整體感覺更加適合做為宣傳圖；右側照片中的食物更加真實，沒有色差和其他因素干擾，讓人更加直觀地去選擇，因此更加適合用在菜單中。

② 根據對比
產生故事

兩張照片組合在一起的時候，自然就會產生某種關聯。透過對比兩者表現出的不同印象，就可能碰撞出不一樣的故事。

現在 × 現在

今天對於狗狗來說是一個特別的日子，牠的生日到了，大家正在為牠舉辦生日派對。

長大×小時候

小時候來到新家，大家為
狗狗過的第一個生日。

個體×家人

和主人一起在郊外遊玩，
認真聽話的樣子很可愛。

現在×回憶

回憶與小夥伴在一起開心
玩耍的時光。

生日×耶誕節

去年的耶誕節也被打扮得
很漂亮，狗狗很開心。

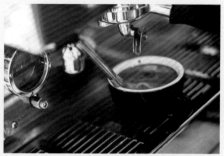

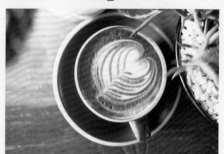

三張以上的照片進行組合時，往往充滿了故事感，根據想要傳達的資訊逐個選擇，選擇哪張照片作為主角就顯得很重要了。

③

根據訊息
選擇照片

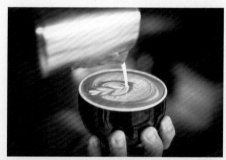

表現咖啡的好看造型

❶ 主角是一杯花式咖啡，主要展現出咖啡的拉花圖案；
❷ 記錄製作拉花造型的過程；
❸ 環境安靜，光線很充足。

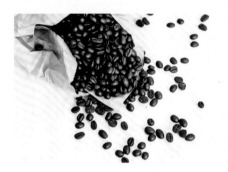

表現咖啡的優質原料

❶ 主角是咖啡豆，主要介紹原料的優良品質；
❷ 選用更加專業的機器製作咖啡；
❸ 宣傳咖啡品牌的 Logo。

表現咖啡廳靜謐的環境

❶ 主角是咖啡廳的用餐一角，看起來環境很安靜；
❷ 記錄製作咖啡專業的場景；
❸ 展示最終效果。

學會「放置」圖片

運用圖片進行不同組合

多張相同圖片進行組合的時候，往往透過改變圖片的大小、方向就可以改變整個版式的效果，形成多種多樣的組合形式。一般可以分為規則式和自由式兩種。

規則式

圖片之間儘管比例不同，但組合在一起仍是統一的。圖片的組合，統一在一個幾何圖形當中，因此大小方向都會受到限制。這種組合給人嚴謹、統一的感覺，具有信賴感。

 即使是相同的圖片，運用不同的組合方式，最終呈現的形式也是千變萬化的，改變圖片的大小和位置都會改變整個版式的風格。

自由式

圖片組合沒有規律，圖與圖之間也沒有固定的排列模式，大小和方向可以根據版面進行調整。這種組合較為靈活自由，給人一種輕鬆感和時尚感，適合營造輕鬆隨意的主題頁面。

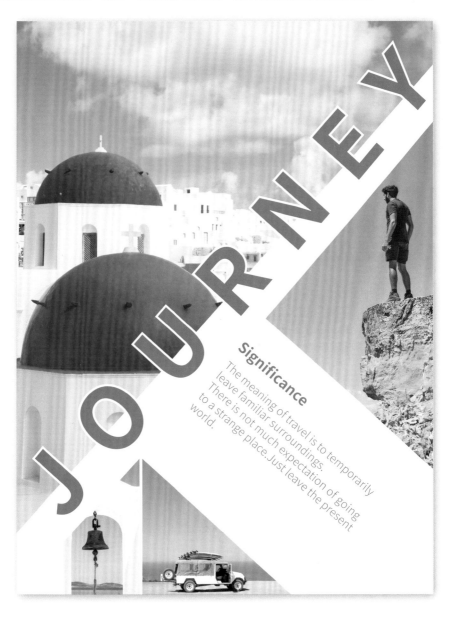

強調重點安排圖片大小

對圖片進行大致分類後，安排圖片的大小和位置就成為了關鍵。如果沒有理解傳達重點，即使是再好的版式在後期也會產生很多修改，明確重點才能對版面內容進行更好的傳達。

Sweet Time

Treasure island recipe,
the taste of the republic
of China.

d o u g h n u t

強調環境

左圖主要強調店鋪環境和位置，因此將店鋪圖片放大並放在右上角最顯眼的位置，將內部環境和甜甜圈圖片依次縮小以明確它們之間的主次關係。

 確定版面的傳達重點時，一方面是根據客戶明確的需要，另一方面則根據圖片的效果決定。需要從圖片的顏色、構圖、意義等多方面考慮版面的重點。

下圖強調的內容為甜甜圈，將各種口味的甜甜圈放在中間位置放大做為突出，然後依次將店鋪環境的圖片放置在頁面左下角，根據強調重點縮小圖片。

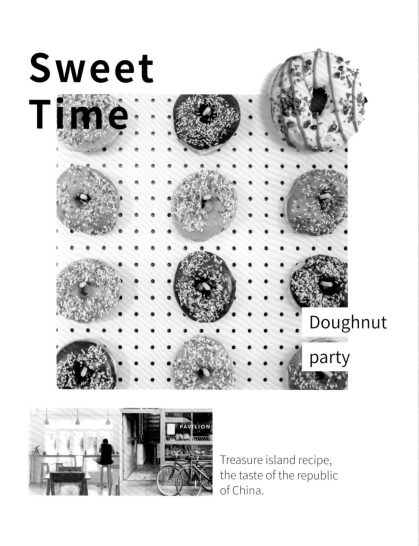

Sweet
Time

Doughnut

party

Treasure island recipe,
the taste of the republic
of China.

如何挑選圖片

在版式設計中會對圖片的安排精益求精，從靜態和動態、整體和局部進行不同類別的組合，以更加豐富的形式和形象有效地傳遞資訊，使二度平面具有三度的空間感，並帶來更加獨特的版面效果。

靜態和動態

上圖是一張表現出動態的圖片，能帶動整體氛圍，下圖則選擇了一張靜態圖片，讓版面看起來更為穩定。根據運動類的主題來看，加入動態的圖片會比靜態圖片的表現效果更好。

圖片是有效傳達畫面資訊的使者，在版式設計中的排放非常重要，一張圖可能具有文字所不能達到的視覺表現力，可以根據版面所強調的內容選擇合適的圖片。

整體和局部

將整體範圍最大的圖片與局部展示圖結合在一起，可以讓觀看者既能看到整體又能看到細節。

Discover
the secrets of the forest

Plants are a huge group in the earth's biosphere, which is closely related to the survival and life of our human beings.

Encyclopedia & Coniferous forest

根據圖片外形進行編排

一般的攝影圖片都會統一在橫向或者縱向的矩形中，直接將矩形圖片進行編輯會較好地統一畫面，但是卻顯得規矩呆板，不妨試著打破矩形的侷限，尋找不同形狀的邊框進行創作。

 圖片的外形可以是任何形狀，只有合理安排好這些元素，才能對版面進行較好地編輯。

保留物體外輪廓

根據圖片的形狀將背景部分刪除，如下圖僅保留了貓咪的外輪廓形狀。這種方法比較靈活，沒有固定的規律，有利於圖片外形的突破，使文字和圖片安排得更加多元化。

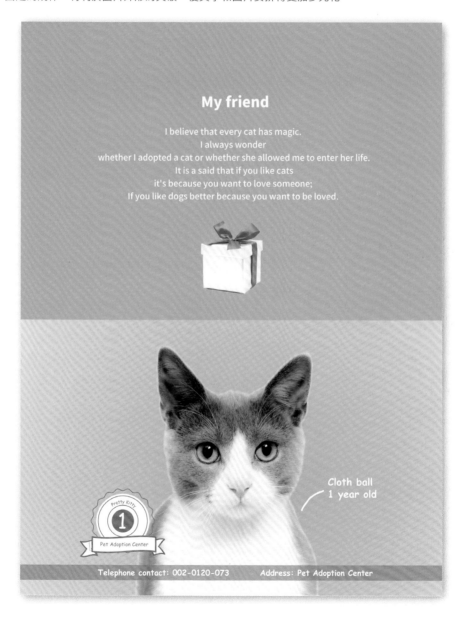

圖表資料邏輯

大數據也可以變精細

找到每個圖標的歸屬

圖表裡的數據變化

優化數據的視覺表現

大數據也可以變精細

這是你開的一家服裝店

服裝店已經營業一年了，剛開始因為新店開張吸引了不少顧客，但最近銷售額卻很緊張。你想找點突破的方法增加人氣，因此要先從目前的經營狀態入手。下面是店員給的一組服裝店去年的經營狀況統計表，你不禁陷入沉思……

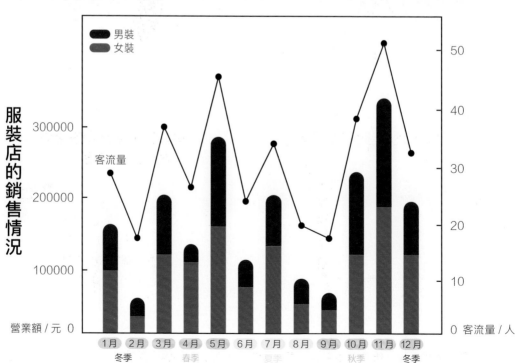

從左頁的圖表中會發現，所有的資料都在圖中時資訊太多，有些訊息就變得很難讀取，例如：

什麼時候客流量最多？　　　　男裝和女裝的銷售額各是多少？

哪個季度的銷售額最高？　　　男裝和女裝分別在哪個季度銷量最好？

把上面的資訊分解之後再將圖表歸納呢？

客流量高峰期時間段

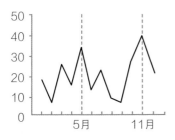

女裝銷售量占總銷售量一半以上

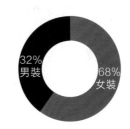

冬季的服裝銷售額最高

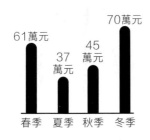

女裝和男裝分別在春季和秋季銷售最好

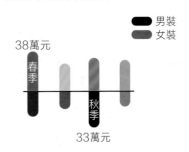

如果將資訊明確之後再決定圖表的表現形式，就能更方便傳達資訊。

找到每個圖標的歸屬

圖表的類型多種多樣,如何選擇合適的圖表呢?當瞭解不同符號的意義之後,就可以找到合適的符號以及對應的圖表,以便更快地進行下一步。

符號展示

符號簡介		圖表

%
占比
PROPORTION

需要計算個體占總體的比例時,可以使用圓形圖表

餅狀圖
PIE CHART

≧
數據大小
BIG AND LITTLE

在統計專案個體情況變化的時候,使用橫條圖更合適

橫條圖
HORIZONTAL BAR CHART

⇅
漲幅變化
INCREASE CHANGE

統計總量的漲幅情況時,可以使用豎向柱狀圖

豎向柱狀圖
VERTICAL BAR CHART

分佈
DISTRIBUTION

統計總量分佈範圍波動情況的時候,折線圖能夠清晰展現

折線圖
LINE CHART

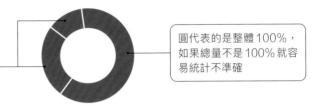

將各個部分的比例扇形化,項目之間更容易進行比較

圓代表的是整體100%,如果總量不是100%就容易統計不準確

透過面積之間的對比發現,這一季度中的棉織服飾銷售約占40%。

41%

今年銷售的牛仔面料暢銷,占35%的份額。

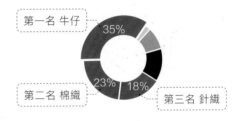

第一名 牛仔

35%

第二名 棉織

23% 18%

第三名 針織

大 / 小 / 多 / 少

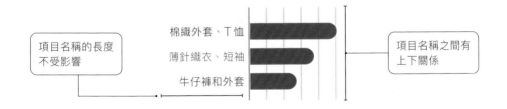

項目名稱的長度不受影響

棉織外套、T恤
薄針織衣、短袖
牛仔褲和外套

項目名稱之間有上下關係

本季度的新品——絲綢類服飾熱度最高,銷量最多。

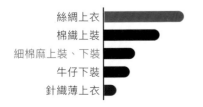

絲綢上衣
棉織上裝
細棉麻上裝、下裝
牛仔下裝
針織薄上衣

上月銷售的牛仔類服飾銷量並不樂觀,出現退貨。

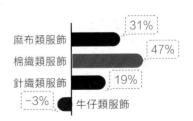

31%
47%
19%
-3%

麻布類服飾
棉織類服飾
針織類服飾
牛仔類服飾

增 / 減 / 穩定 / 變化

從左至右能清楚地
看到順序的變化

柱狀圖的高低變化
能看到量的變化

上半年中 4 月份銷售額比預期低，
從左到右看到柱狀圖的高低變化。

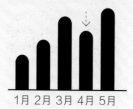

1月 2月 3月 4月 5月

顧客的回購次數也可以透過高低變
化看整體量的變化。

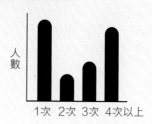

人數

1次 2次 3次 4次以上

集中 / 分散 / 範圍 / 頻率

變化的頻率可以透過
角度來表示

即使起伏的點很多也
能成線，連貫在一起
給人流暢的感覺

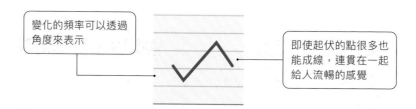

透過變化的頻率可以看出，多數單
品銷售額在 3 萬～ 5 萬。

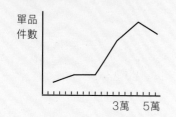

單品
件數

3萬　5萬

透過變化的趨勢可以看出，5 月的
銷售額超出預期。

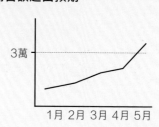

3萬

1月 2月 3月 4月 5月

在猶豫是否使用圖表的時候……

圖表的種類有很多,每一種類型都有自身的特點,因此在實際生活中,確定最終目的再選擇合適的圖表可以達到事半功倍的效果。

是否需要進行比較

表示百分比　　為了進行比較

在同一組數據之間做對比,選擇餅狀圖就足夠了。如果是兩組或兩組以上的數據需要對比,選擇柱狀圖更加合適。

按項目名的重要性來選擇

棉織外套、T恤
牛仔褲和外套
薄針織衣、短袖

項目名稱很長　　數據之間的比較

1月 2月 3月 4月

若項目名稱較長,選擇左邊的橫向圖表更加適合。而柱狀圖更加適合從左到右表現時間的變化,看起來也更加流暢。

根據數據性質選擇

每月銷售額
96
78　86

銷售額的累計
196
178
136

以0為基數　　基數過大

基數小、統計範圍小時,可以選擇柱狀圖。折線圖主要表現數據的變動幅度,對基數大的數據更加合適。

根據數據多寡選擇

數據較少

數據較多

數據越多、基數越大,折線圖表就越容易展現整體的變化和走勢。在數據比較少時,柱狀圖可以直觀表現量的變化。

圖表裡的數據變化

將符號轉化為圖表後，雖然已經使數據看起來有了大致的變化和區別，在此基礎上仍然需要將圖表裡的數據再次進行完善，透過強調重要資訊和弱化次要資訊，使資訊之間存在主次關係，使圖表更加清晰明瞭。

表示強調

突出強調

在圓形圖表中，如果只看整體資料，左側的圖表足夠，如果需要強調局部，則可以參考右側圖表。

分組強調

次數越多，顏色越深。情況越好顏色越突出，反之顏色越暗沉，透過色彩感受進行區分。

提煉訊息

減少項目數量

項目數量過多時，不一定要全部展示，將相似的資料合理歸納在一起更加簡潔。

減少文字、顏色

不必展示全部資料，減少不必要的文字和顏色，只傳達關鍵資訊即可。

負值用紅色表示，朝向反方向

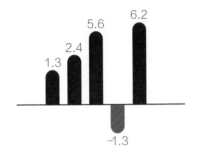

基準線以下的一般為負值，而紅色會讓人聯想到赤字，最適合負值的表現。

用淺色或者虛線表示

可以將未知的數據顏色減淡或者用虛線作區分。

標準值從 0 開始

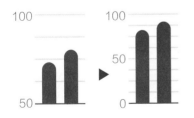

對於圖表而言，基準線的數值就是以 0 為起點。否則將容易看錯或被誤讀。

注意立體表現

正確把握立體圖表的高度和面積很困難，容易帶來視覺上的呈現錯誤，儘量避免使用立體圖表。

分辨圖表的優劣

一般的圖表都簡單易懂，但有的圖表也會傳達出錯誤的資訊。下面為大家介紹實際生活中出現的具有「迷惑性」的圖表。

CASE 1 假裝份額佔有率很高……

左側的立體餅狀圖在視覺上看像是A＞C＞B，而從右側的圖中可以看出B和C實際上是一樣多的，因此左邊的圖表讓人產生了錯覺，需要注意。

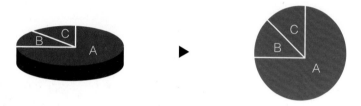

CASE 2 假裝漲幅增加……

左側圖表看上去漲幅高出很多，但需要注意的是基準線的數值不為0。在基數為50的基礎上，即使漲幅不是很高也能誤導判斷。

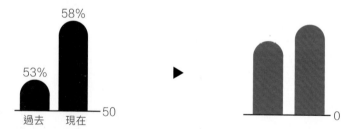

CASE 3 假裝暴跌……

左側的折線圖從轉捩點看呈下降趨勢，但旁邊的數值卻是1000～0減少的，因此實際情況應該像右側的圖表一樣，轉捩點之後的數值是上升的。這種故意顛倒數值的圖表是很不嚴謹和不道德的做法，杜絕這種行為是每一個設計師的責任。

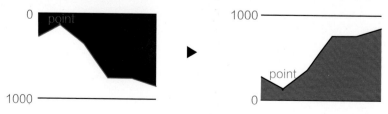

優化數據的視覺表現

數據歸納完整後，就要開始製作圖表了。可以透過調整線條的粗細，使圖表更精簡。除此之外，也可以嘗試做出不同的顏色變化，例如將透明度降低能使整體看起來更細膩。

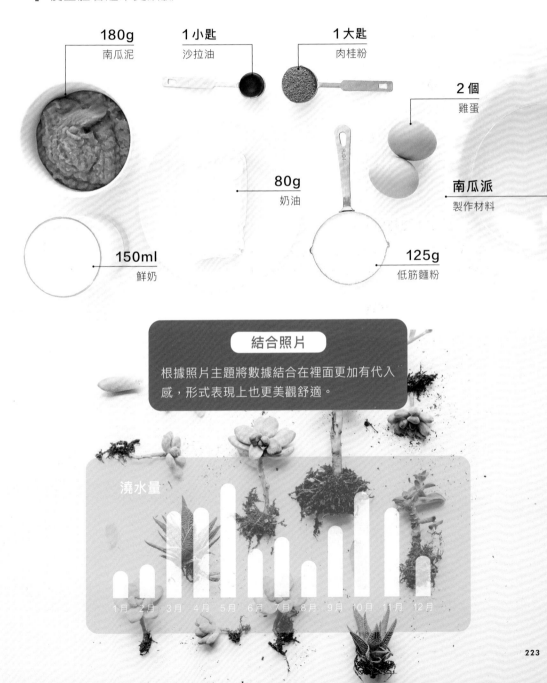

180g
南瓜泥

1 小匙
沙拉油

1 大匙
肉桂粉

2 個
雞蛋

80g
奶油

南瓜派
製作材料

150ml
鮮奶

125g
低筋麵粉

結合照片

根據照片主題將數據結合在裡面更加有代入感，形式表現上也更美觀舒適。

澆水量

1月 2月 3月 4月 5月 6月 7月 8月 9月 10月 11月 12月

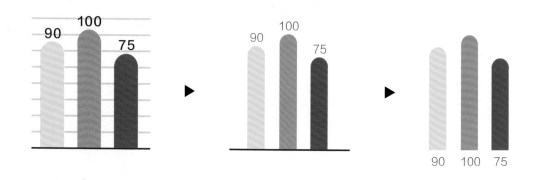

結合主題

圖表中數字和輔助線越少越細，看起來就越清爽。將不同主題的數據結合相關的物體表現出來，圖表就會顯得更加生動靈活。試著將生活中的事物運用到數據統計表現中吧！

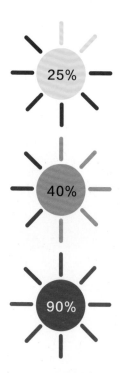

音量變化數據展示

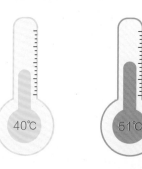

溫度變化數據展示

飲料成分表

漢堡成分表